石門銘

《历代碑帖法书选》编辑组

文物出版社

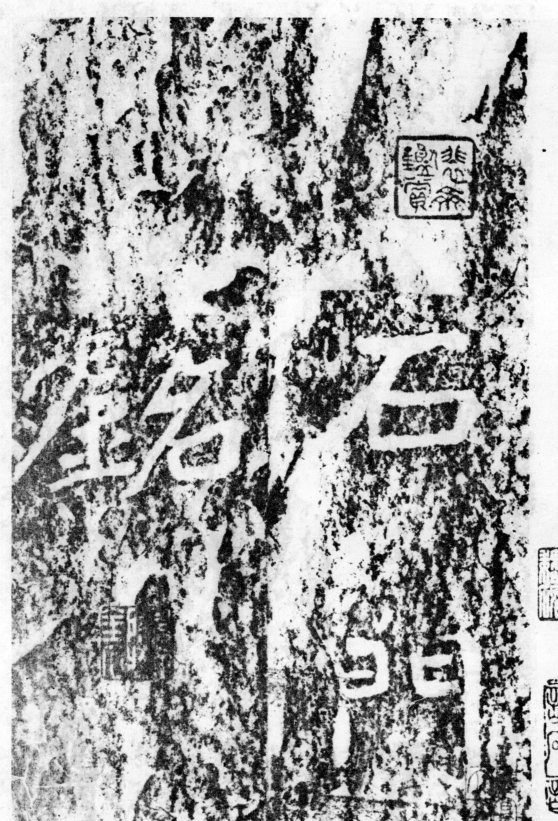

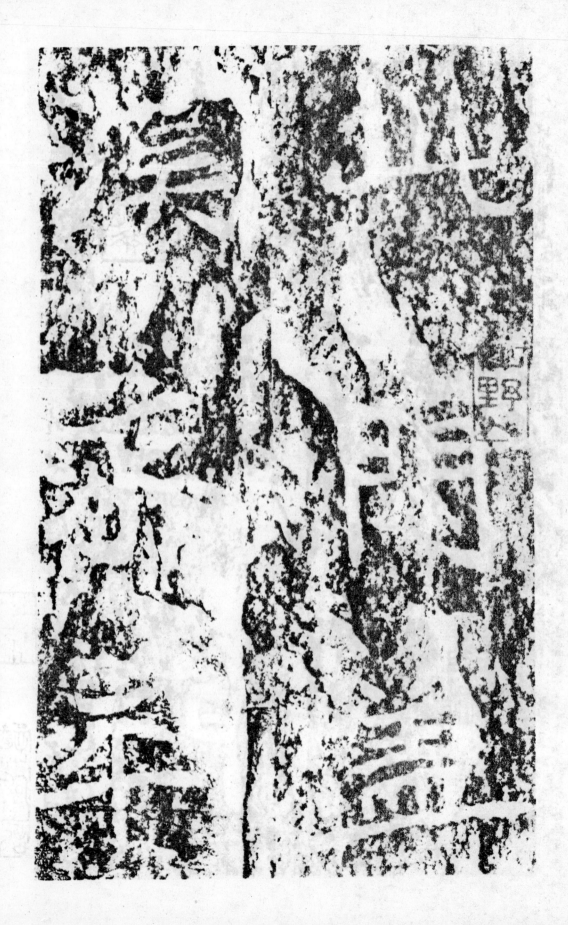

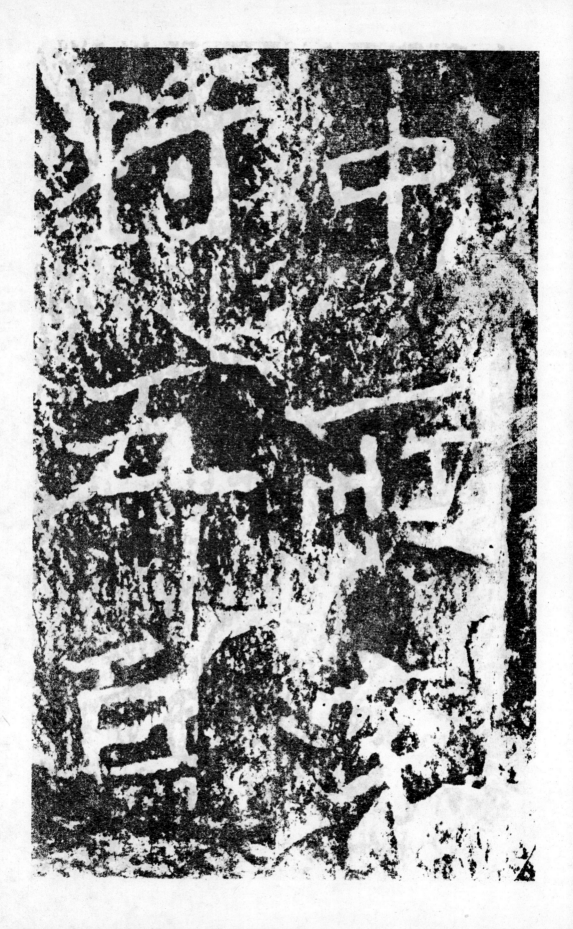

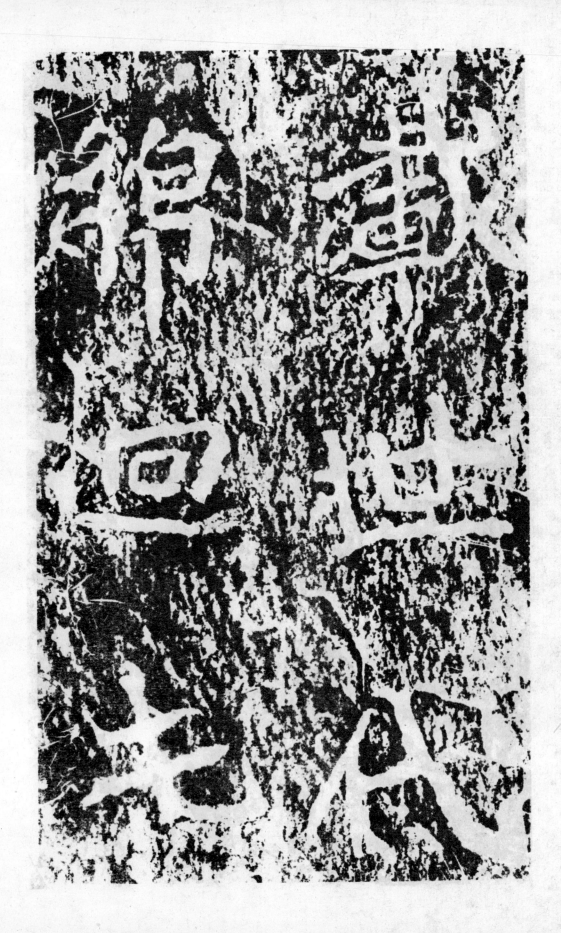

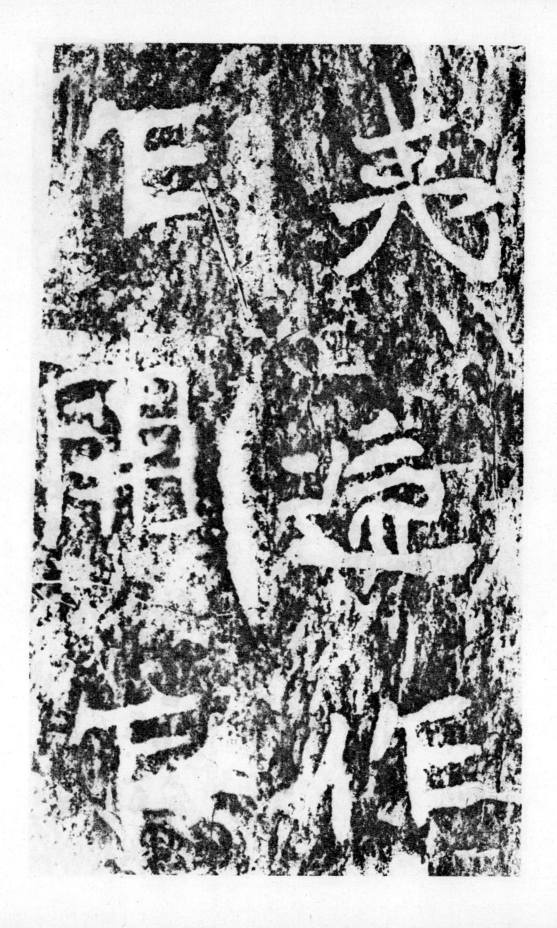

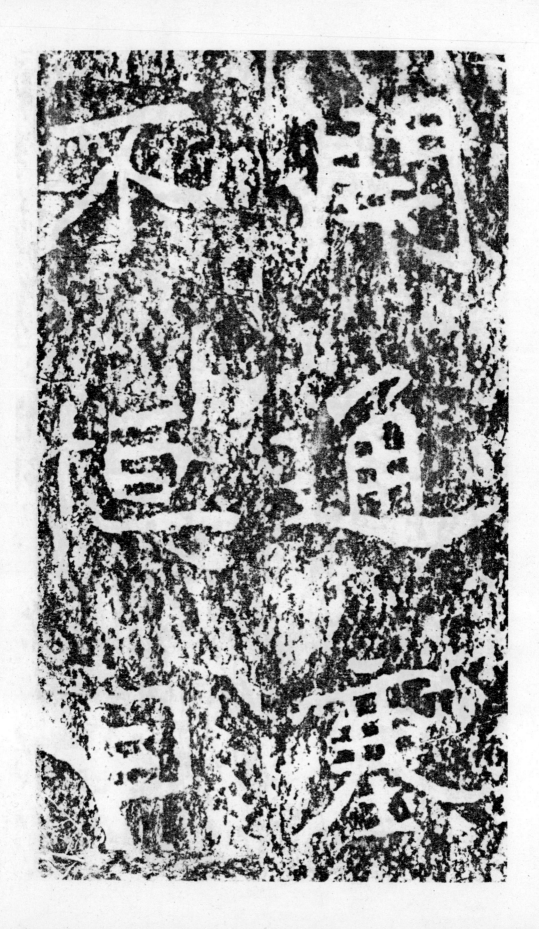

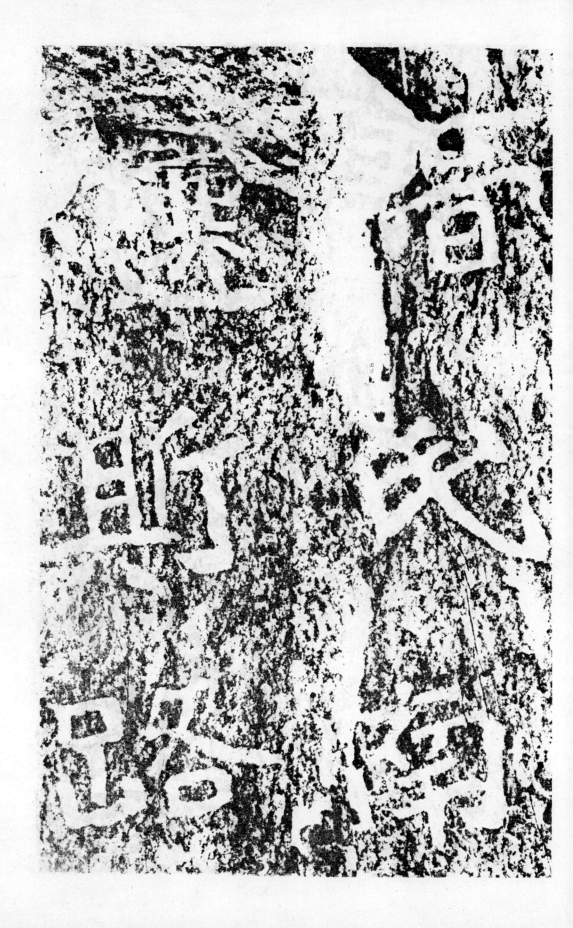

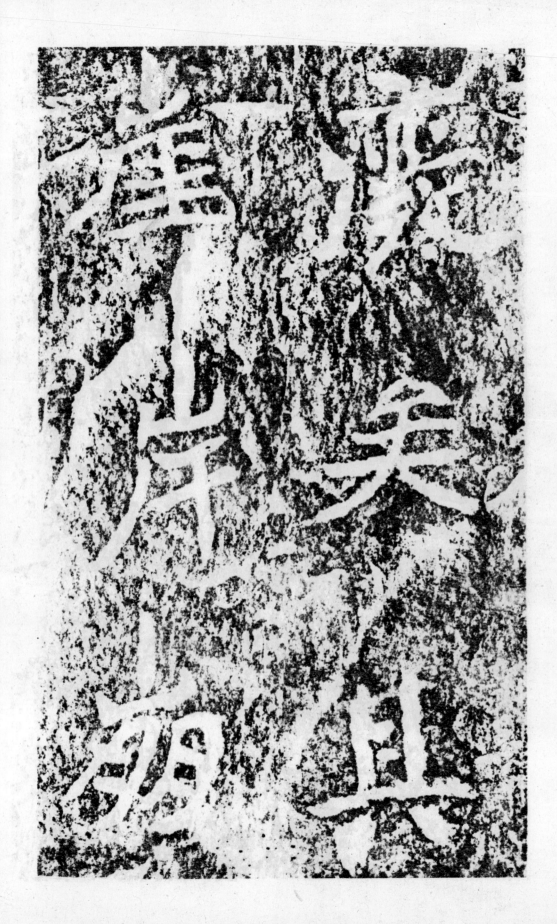

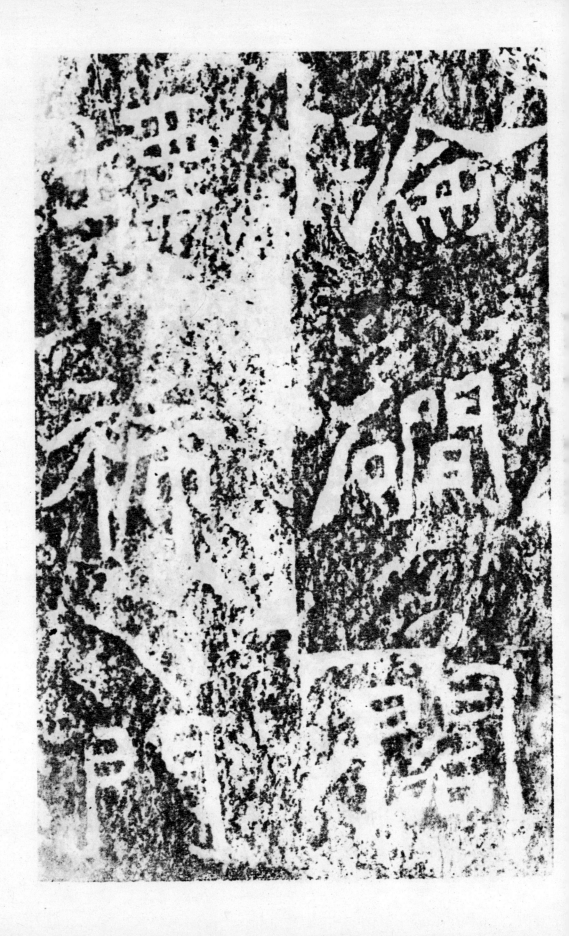

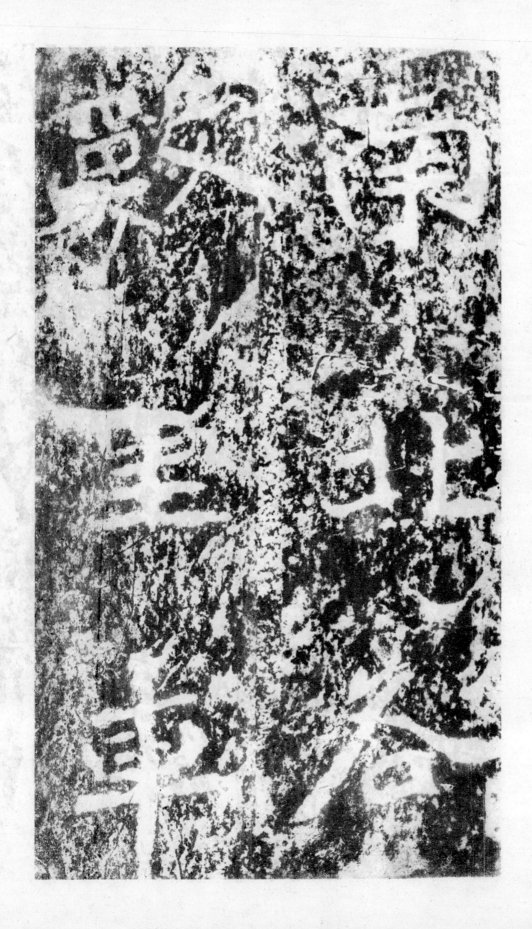

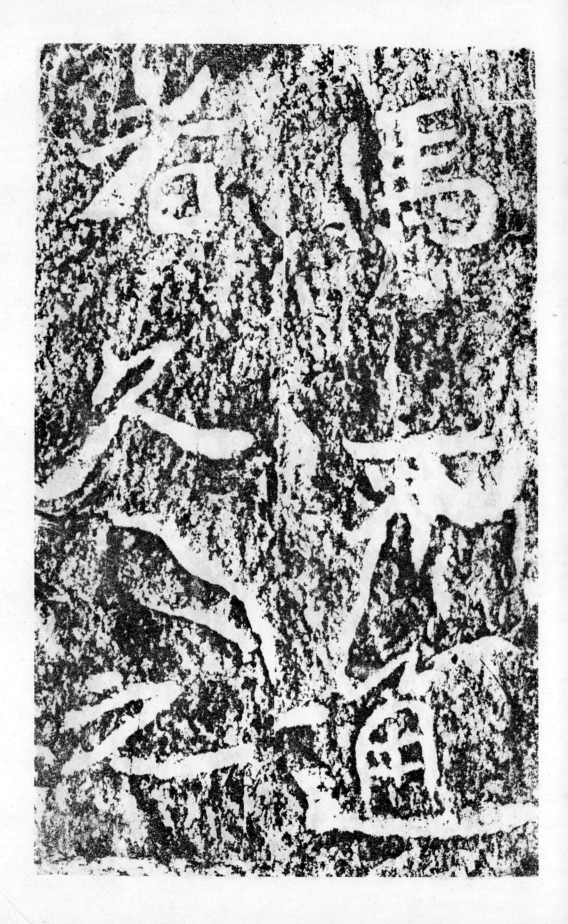

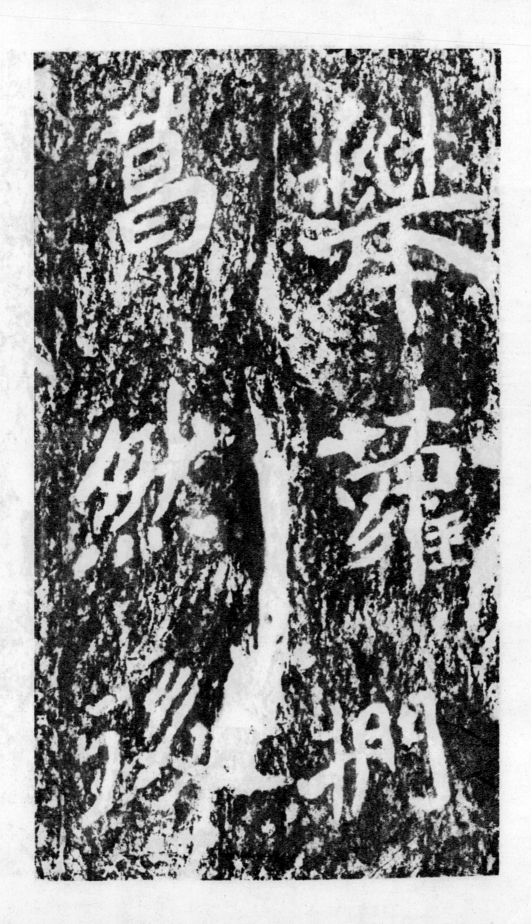

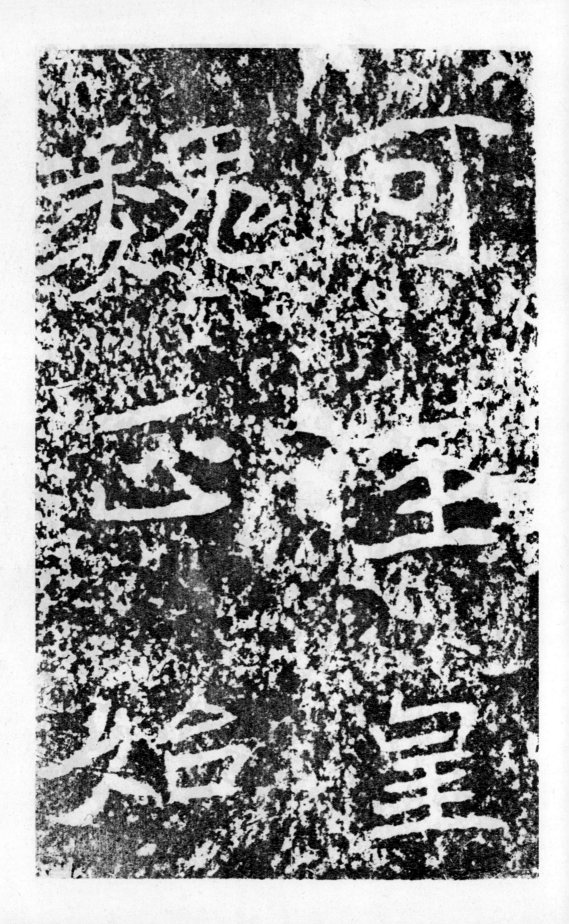

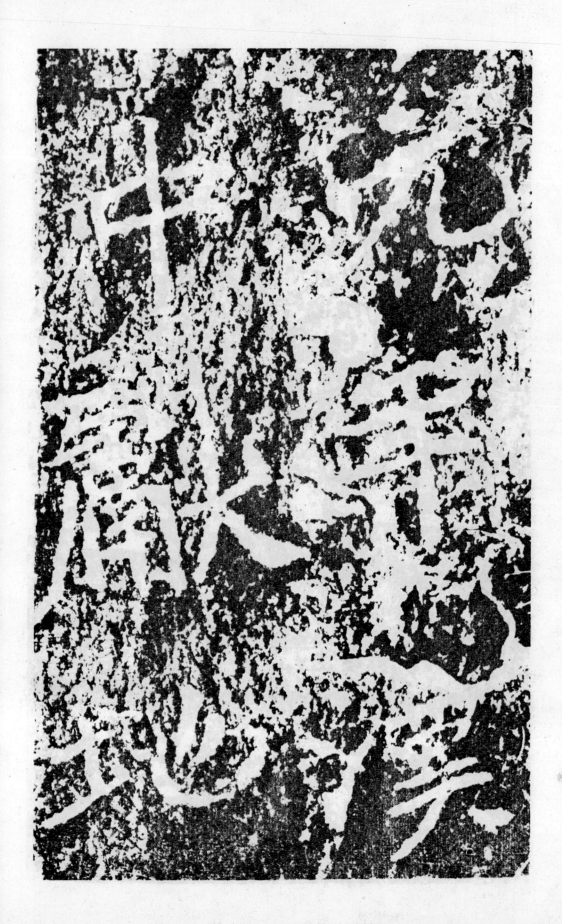

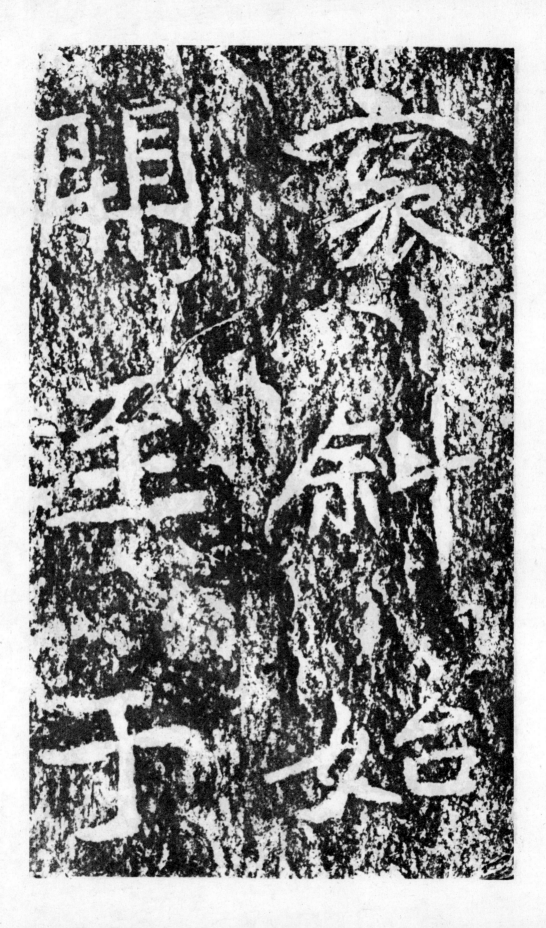

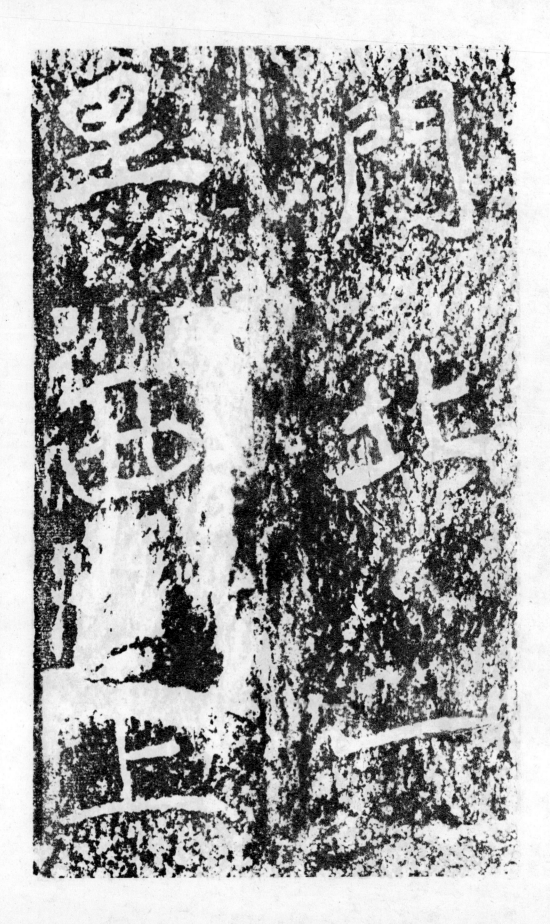

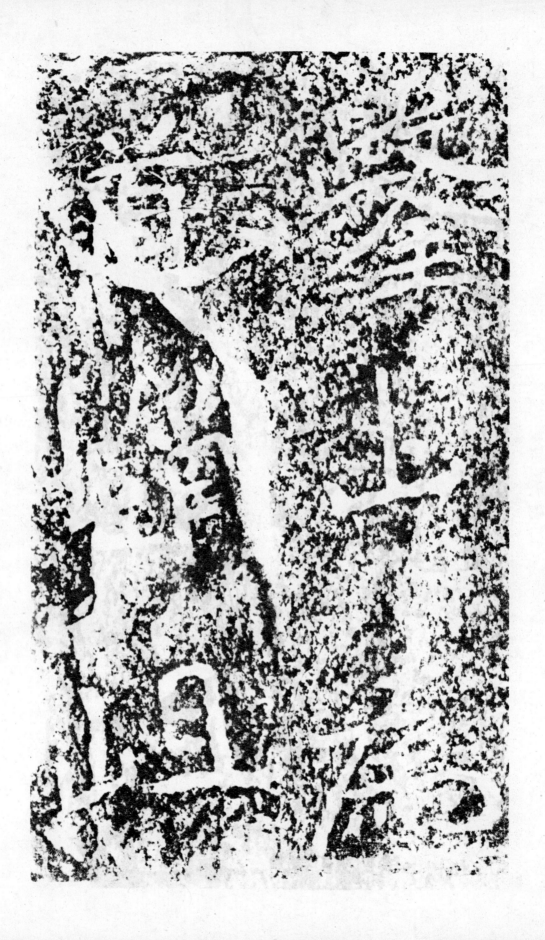

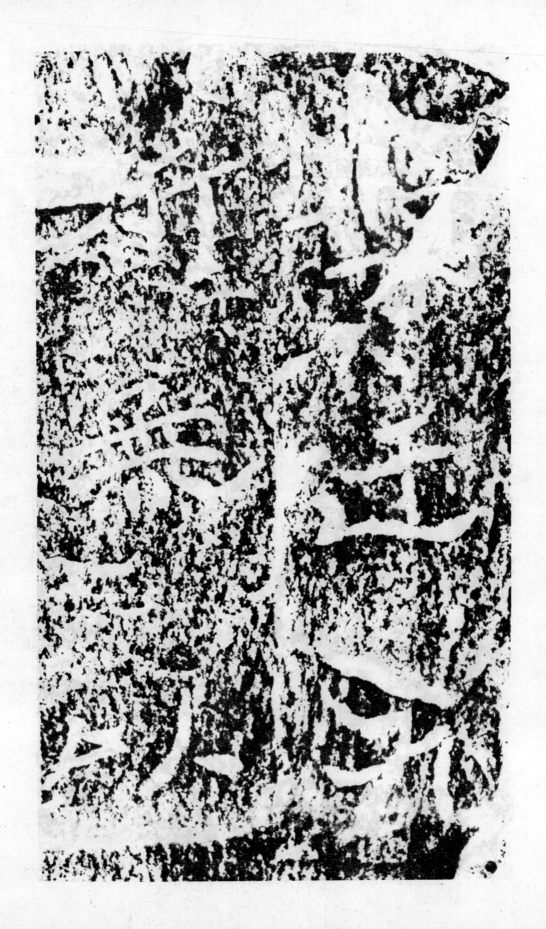

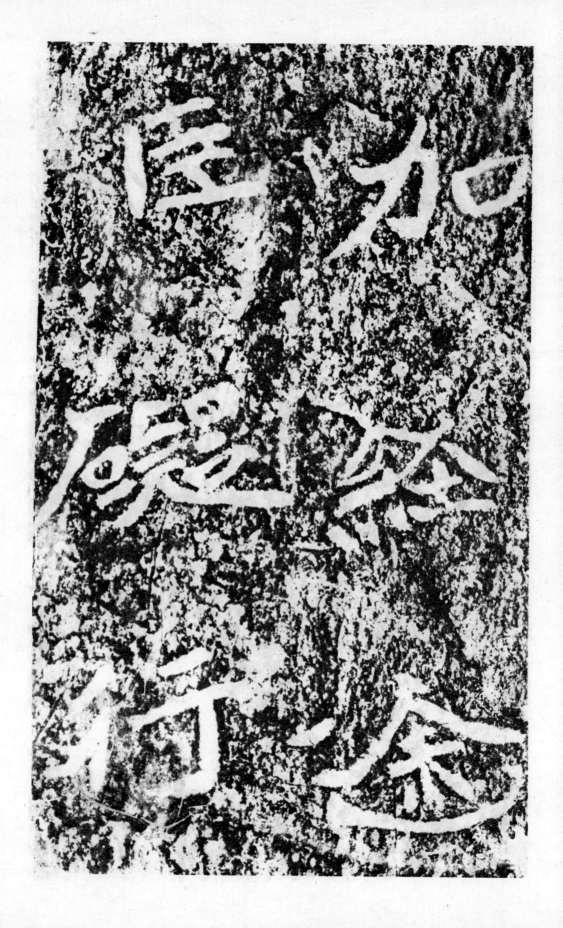

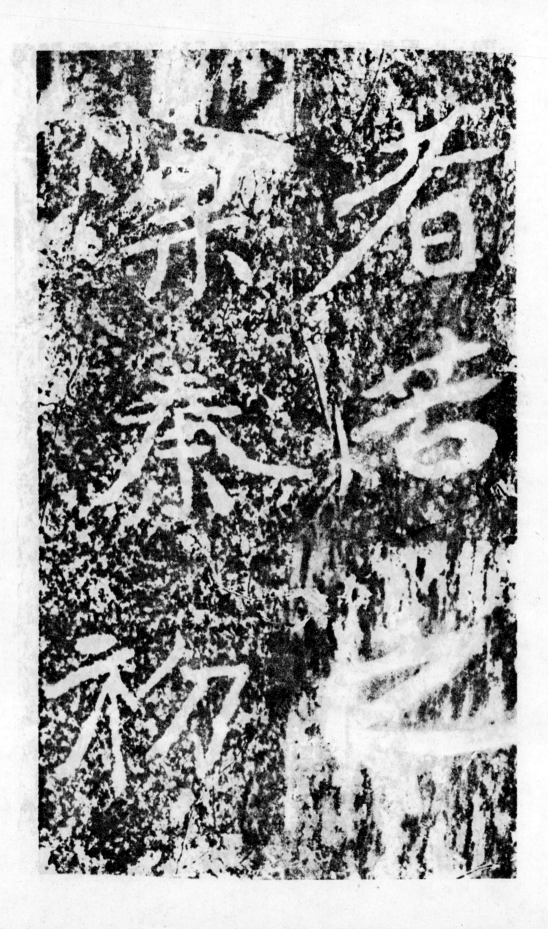

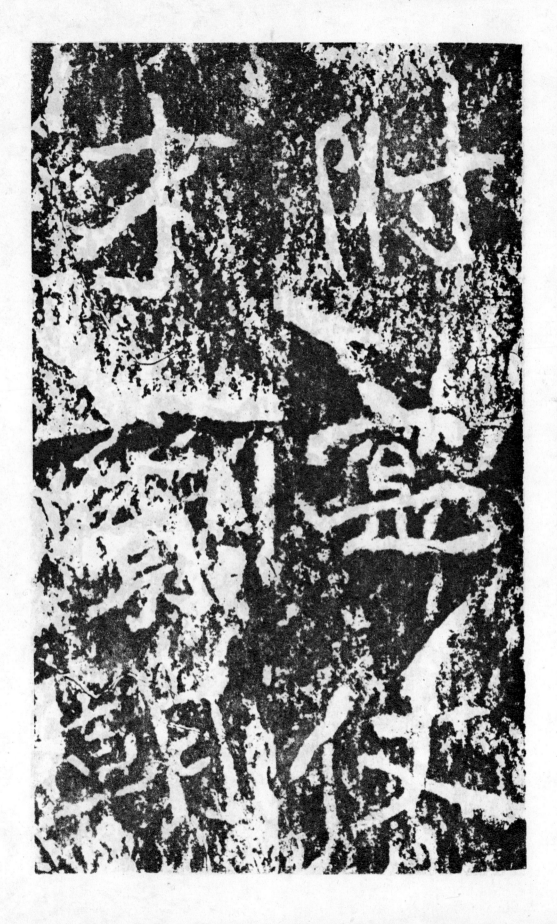

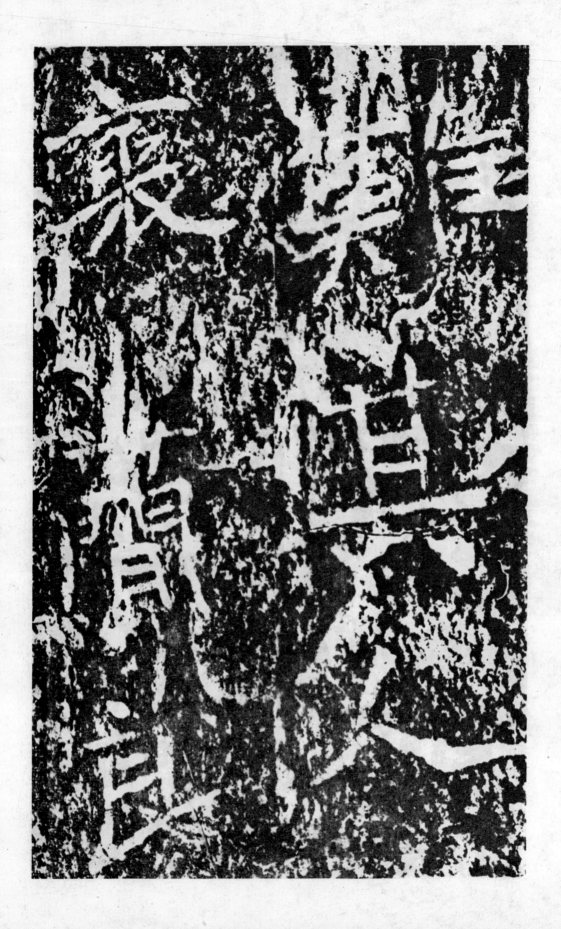

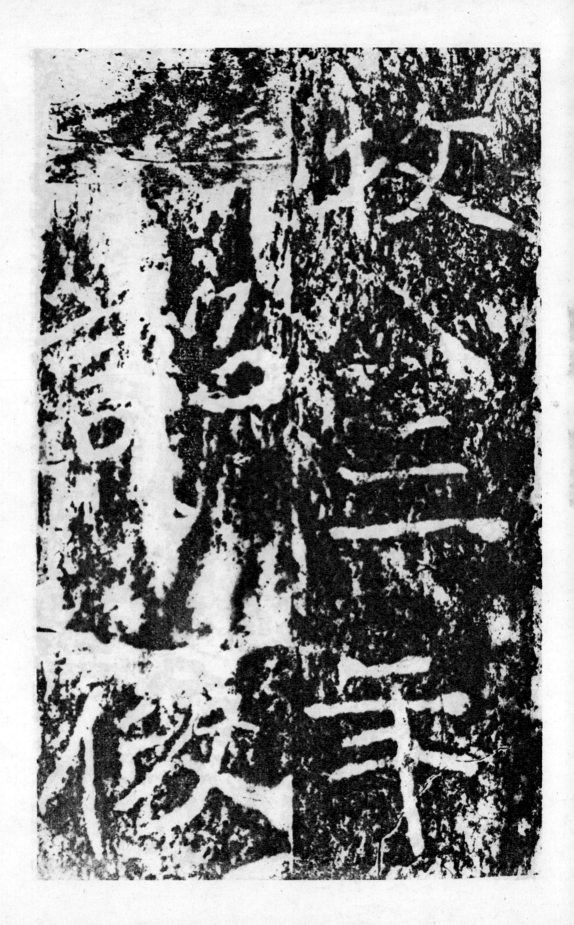

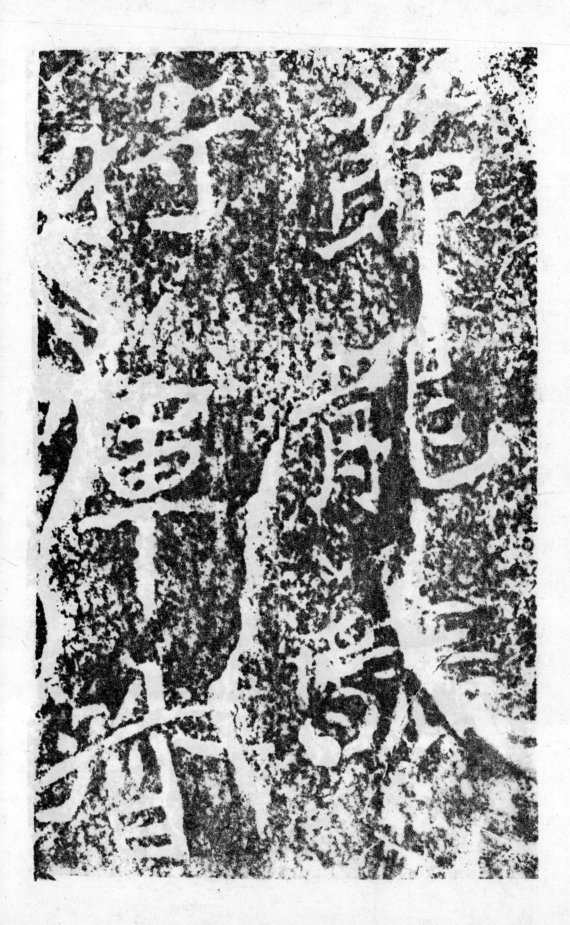

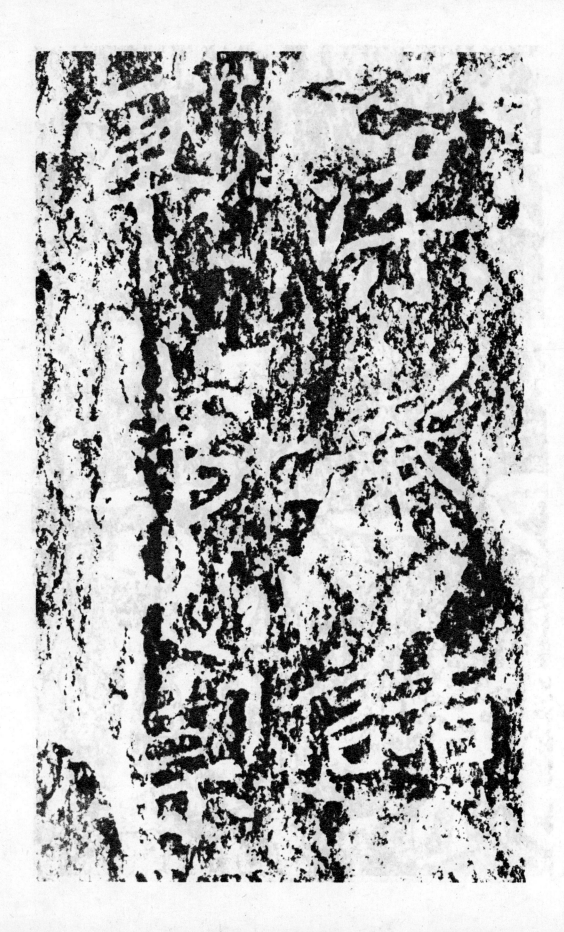

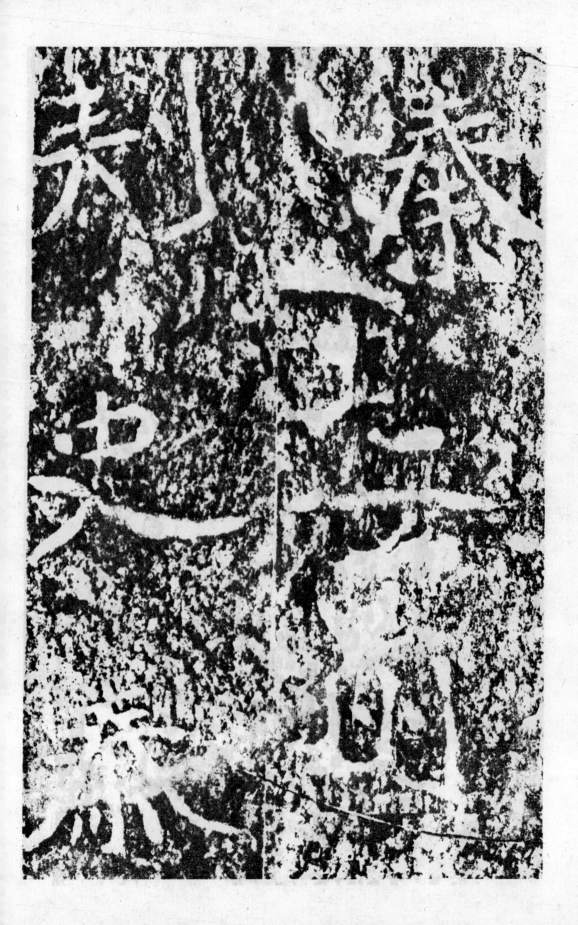

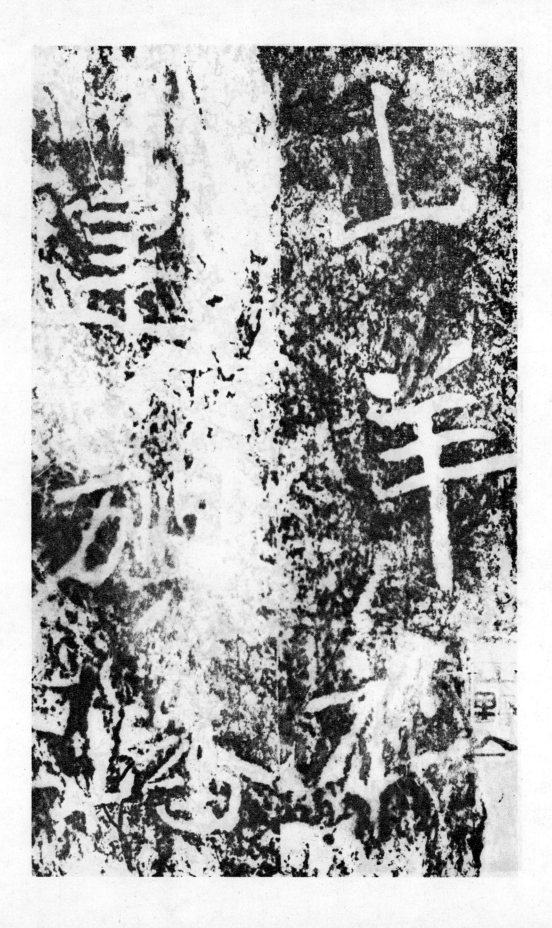

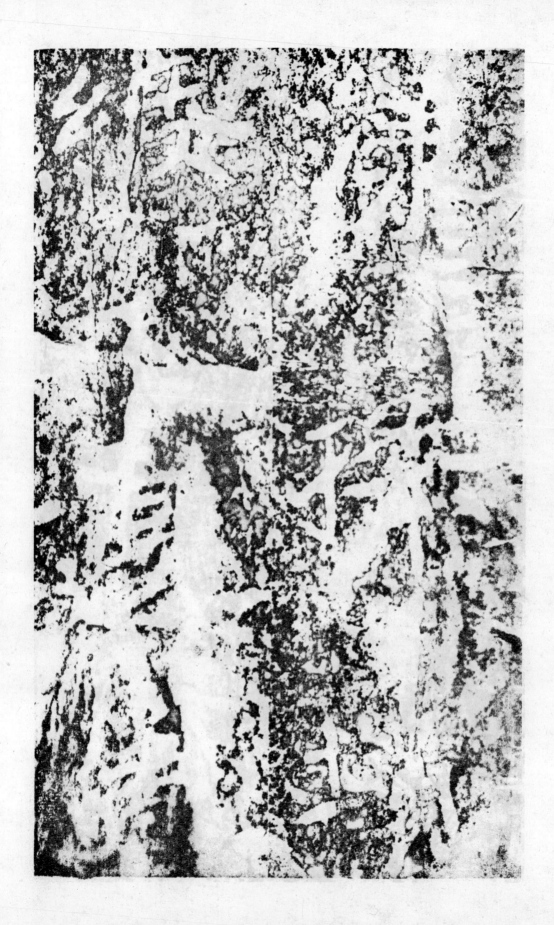

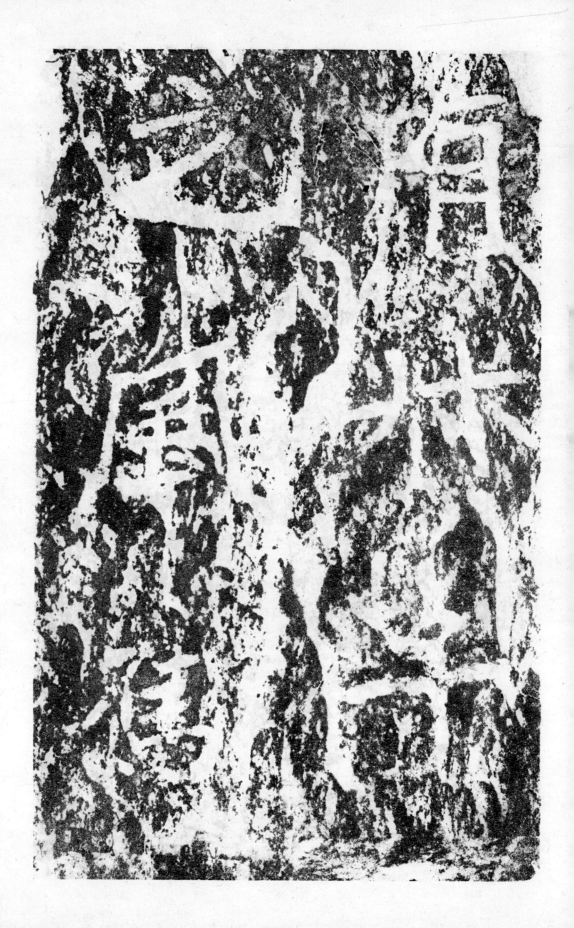

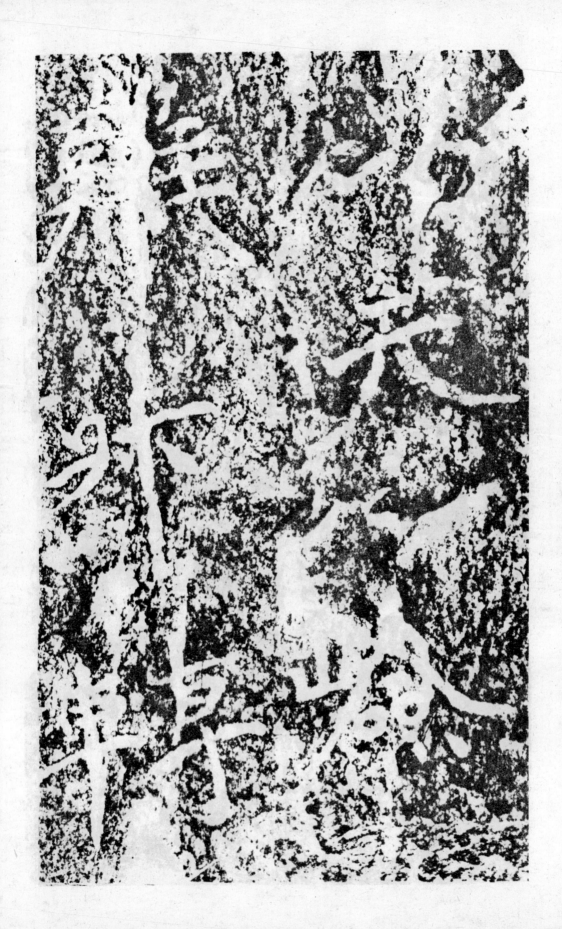

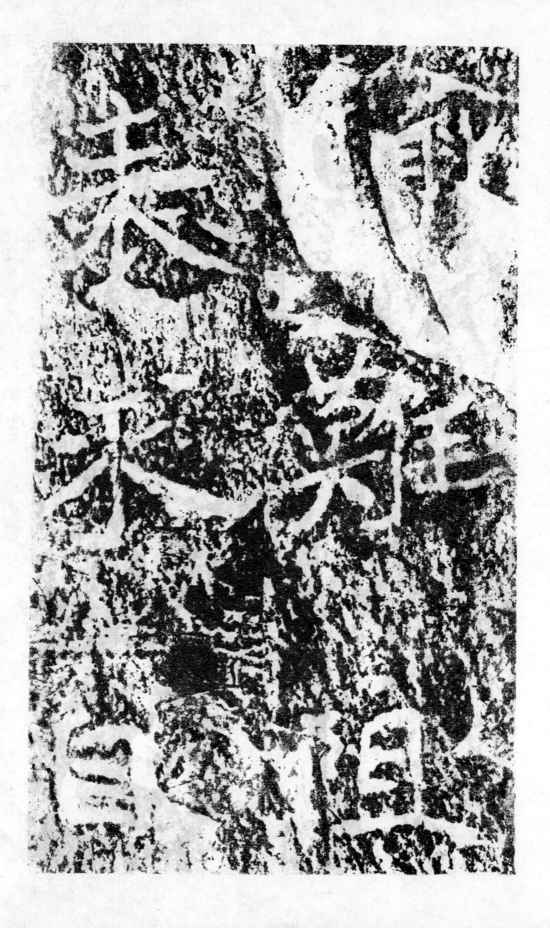

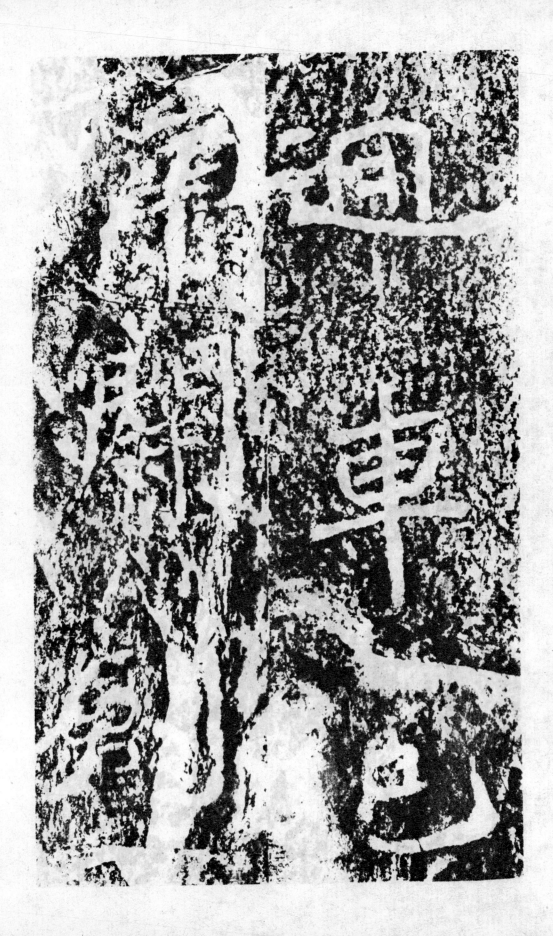

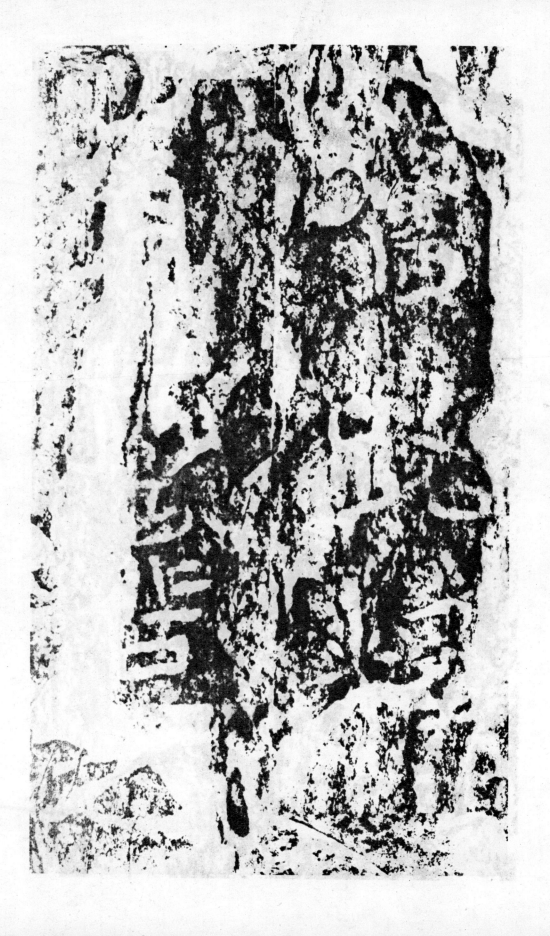

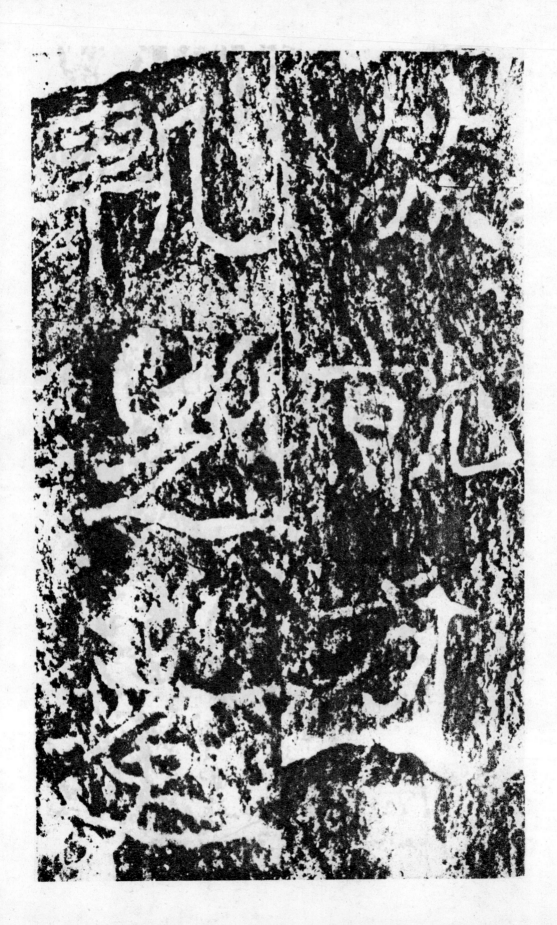

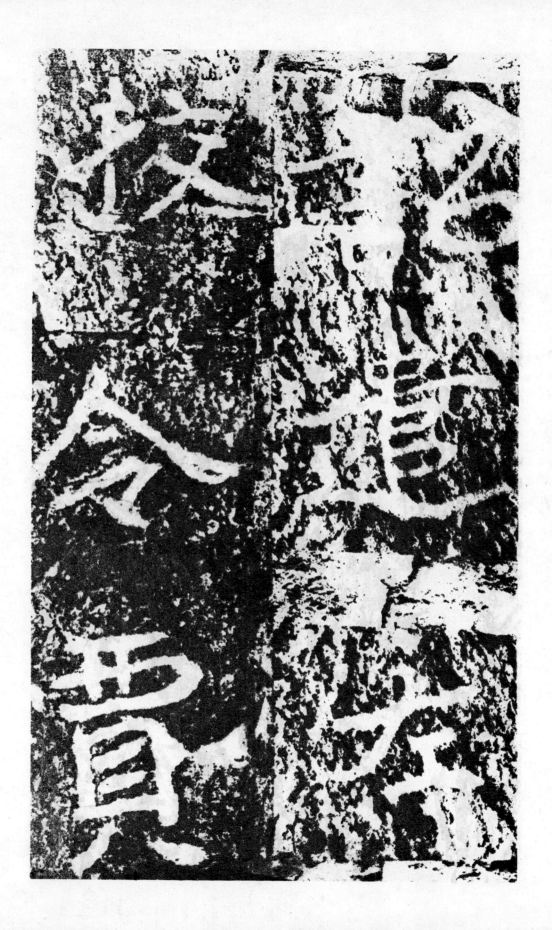

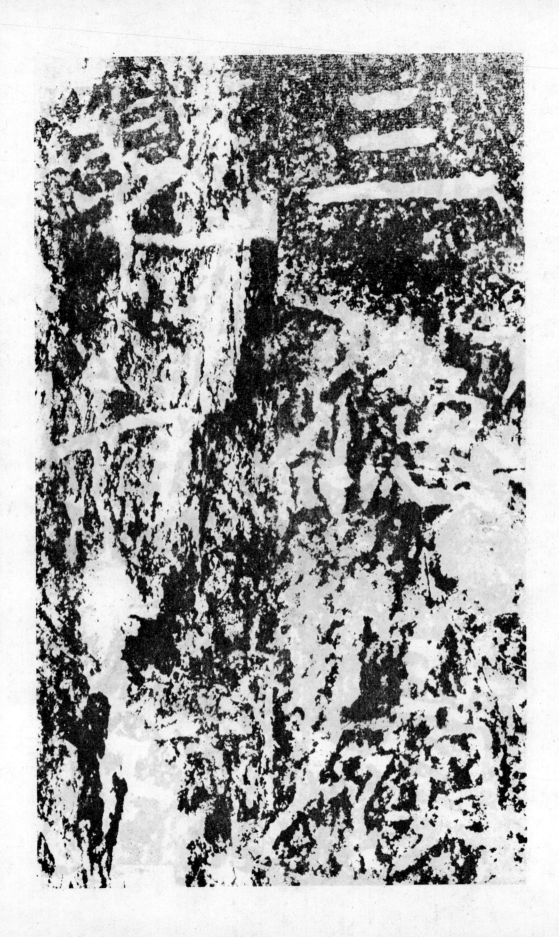

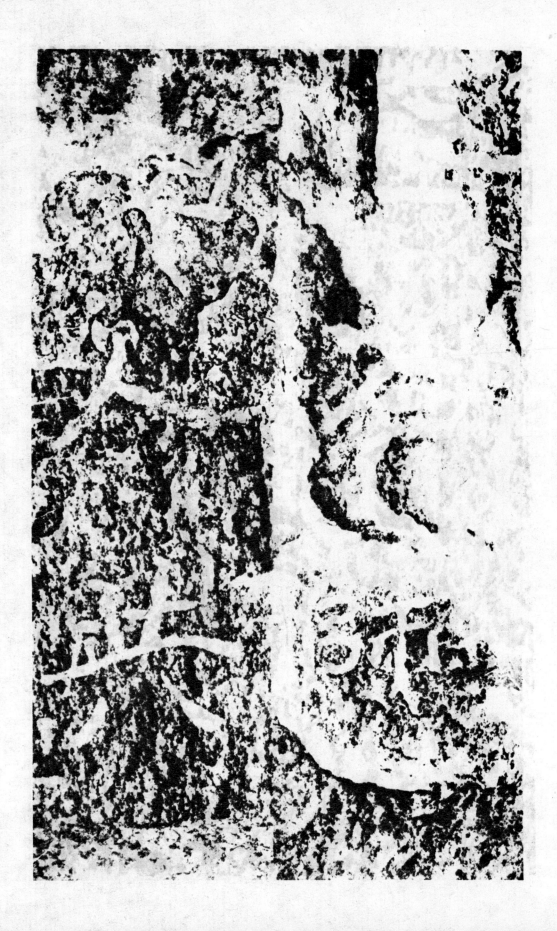

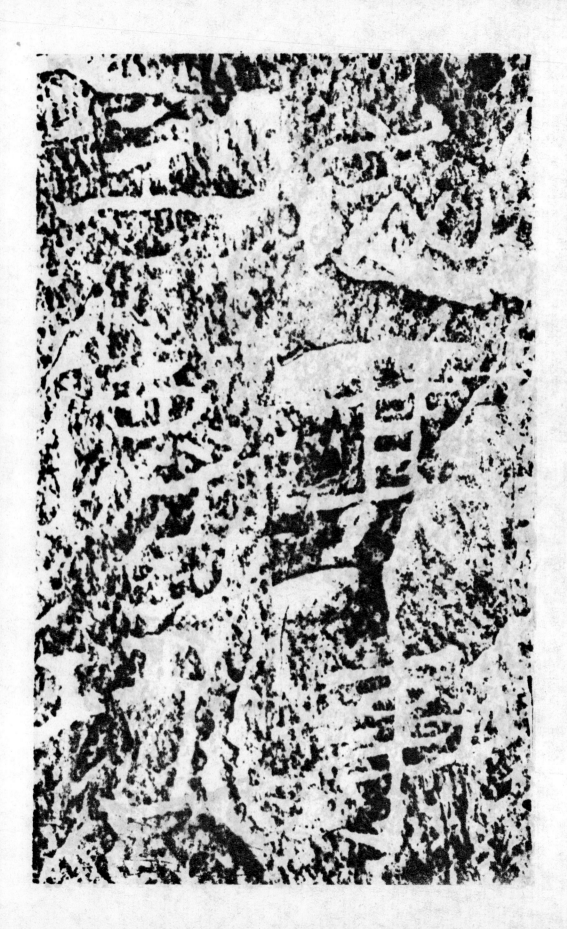

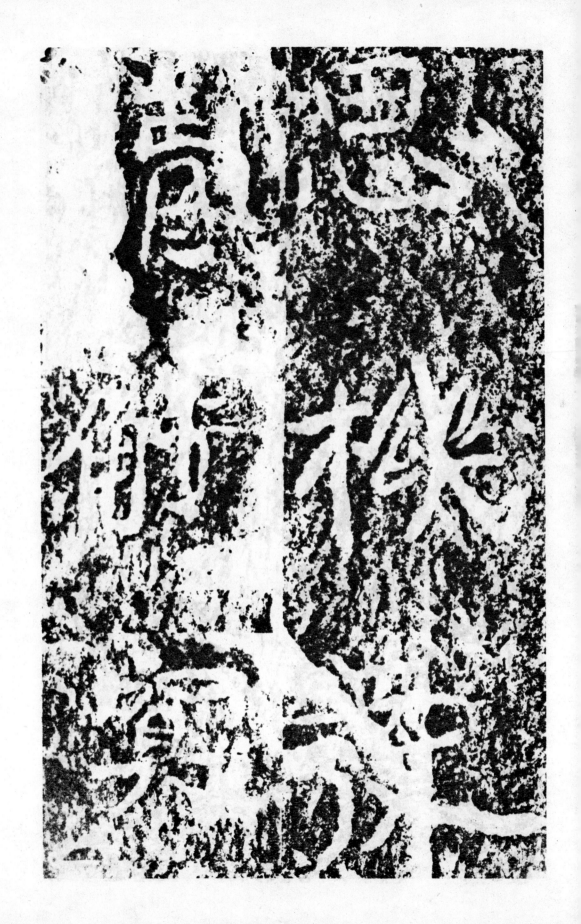

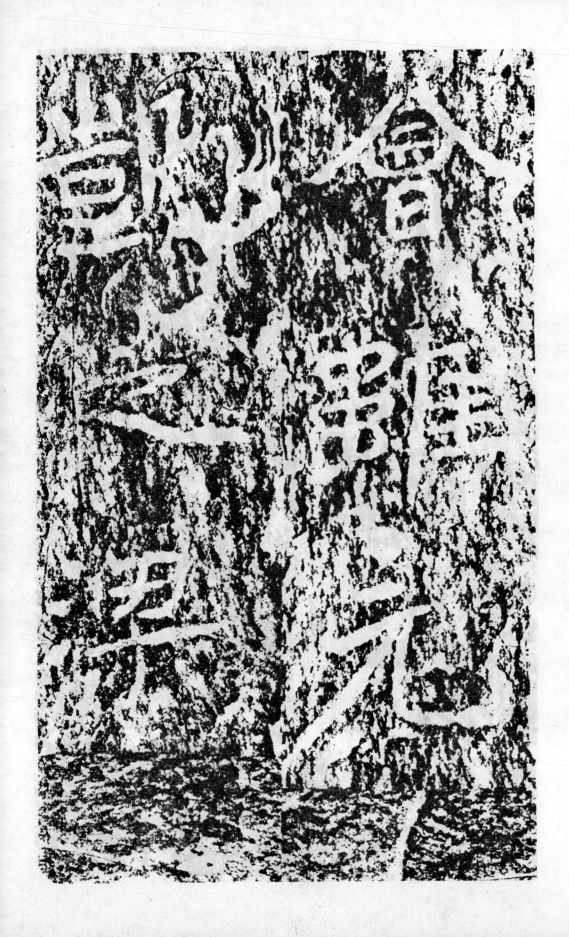

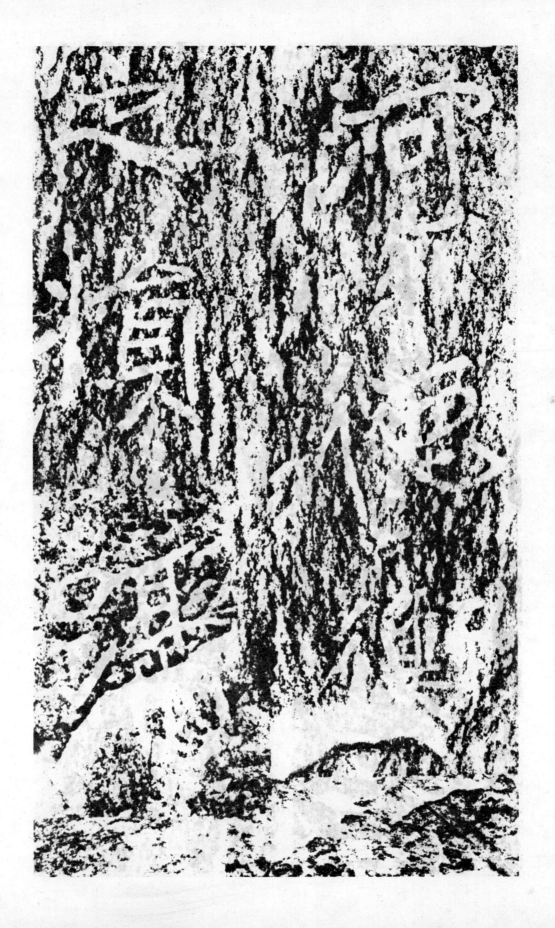

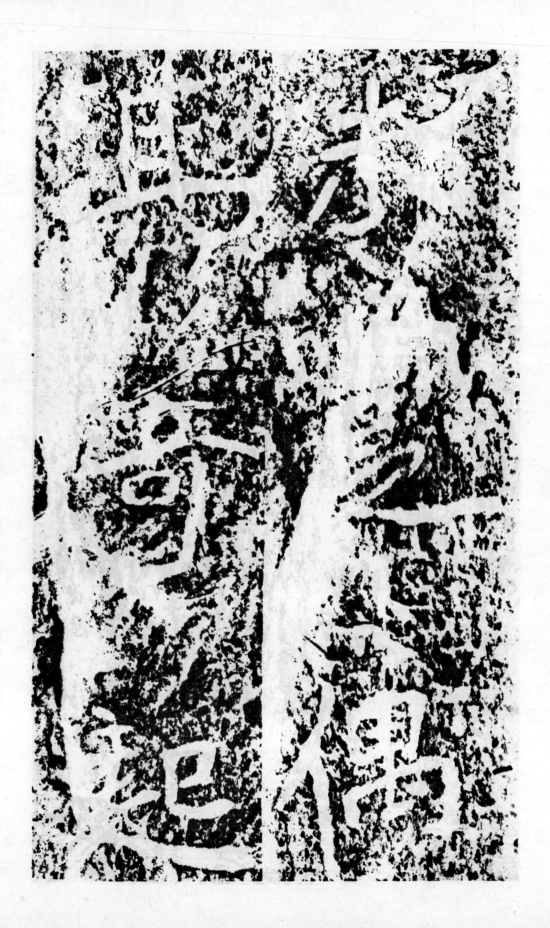

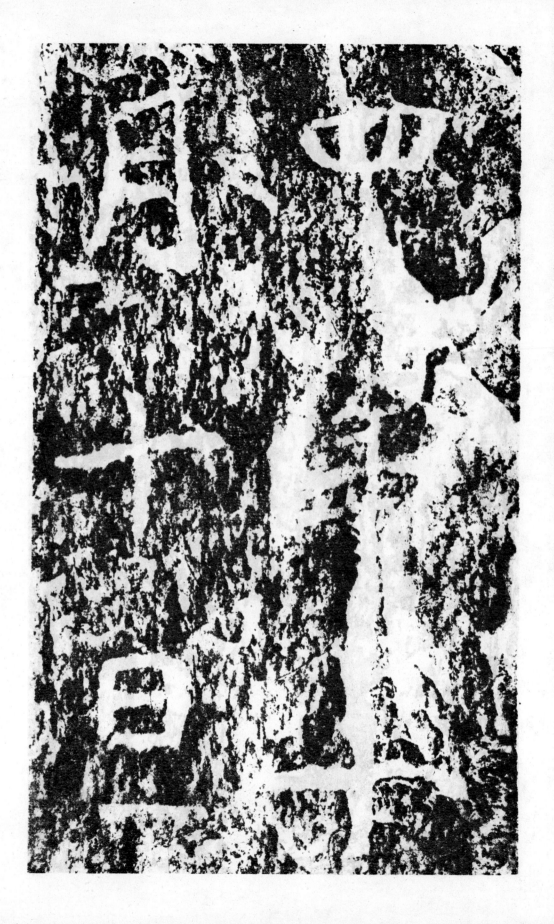

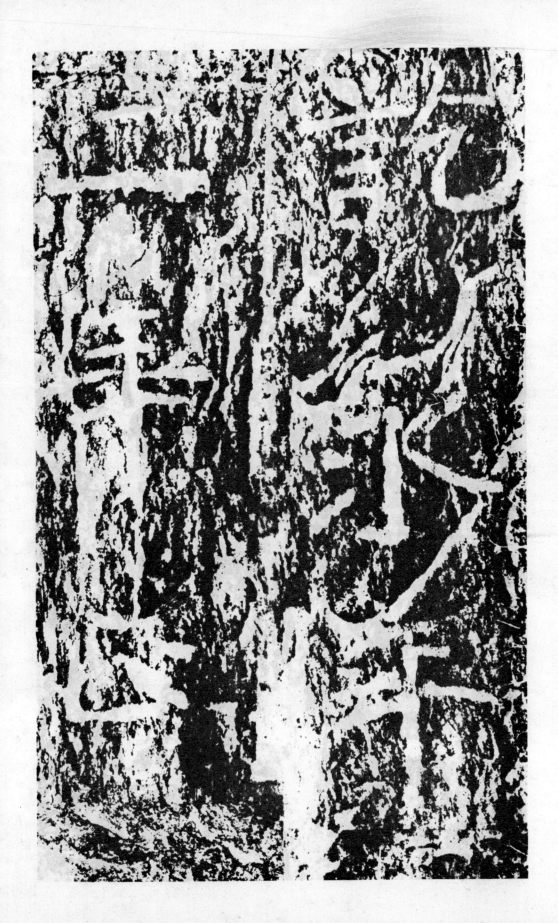

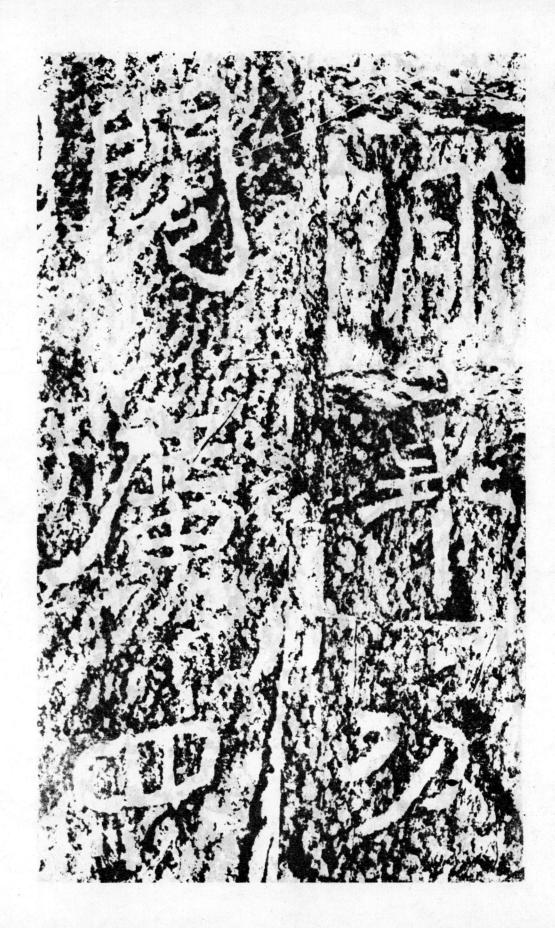

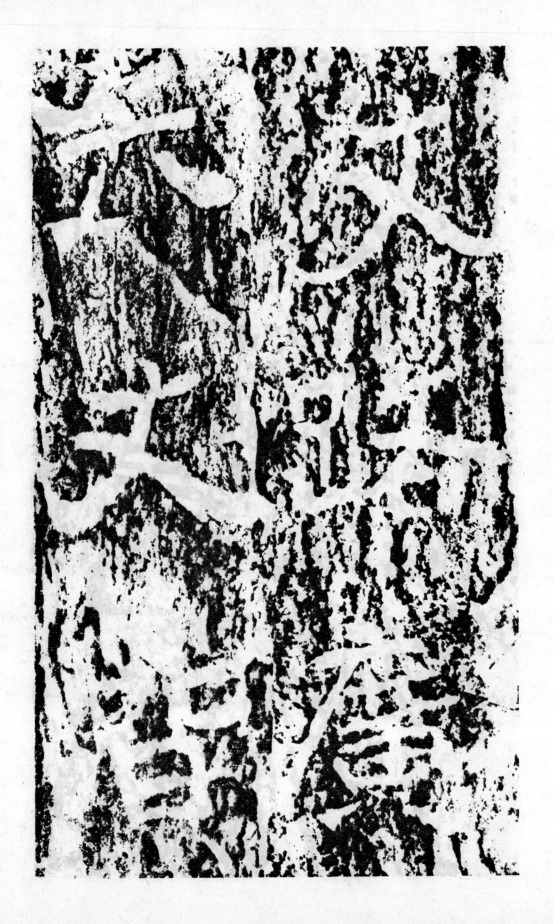

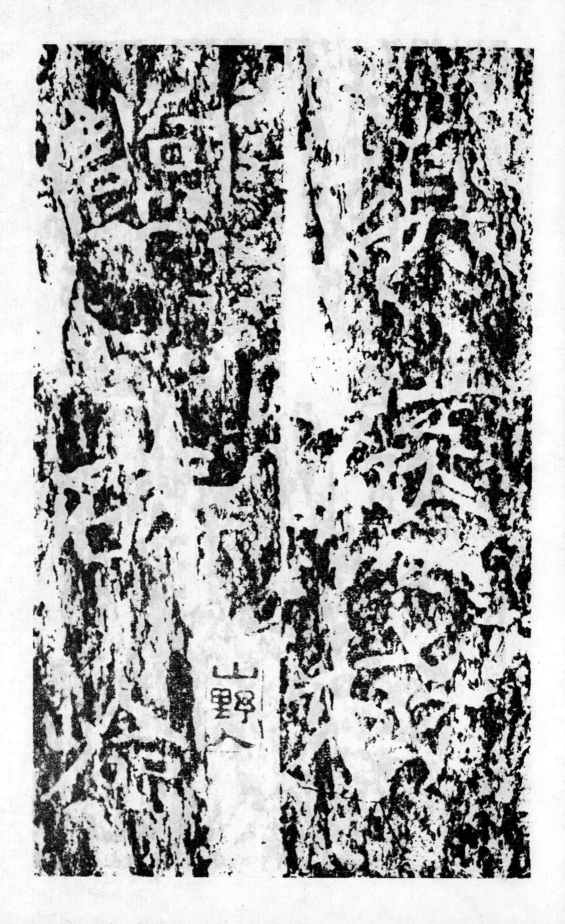

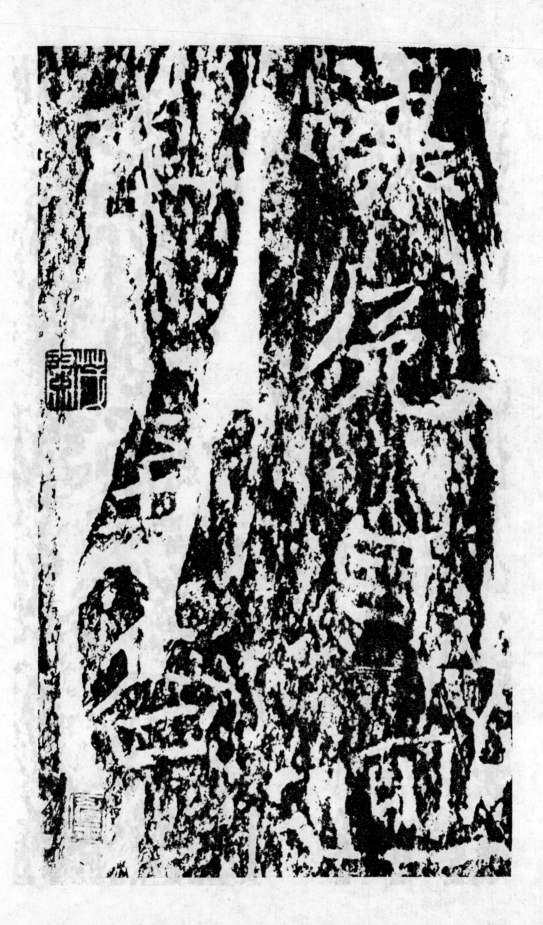

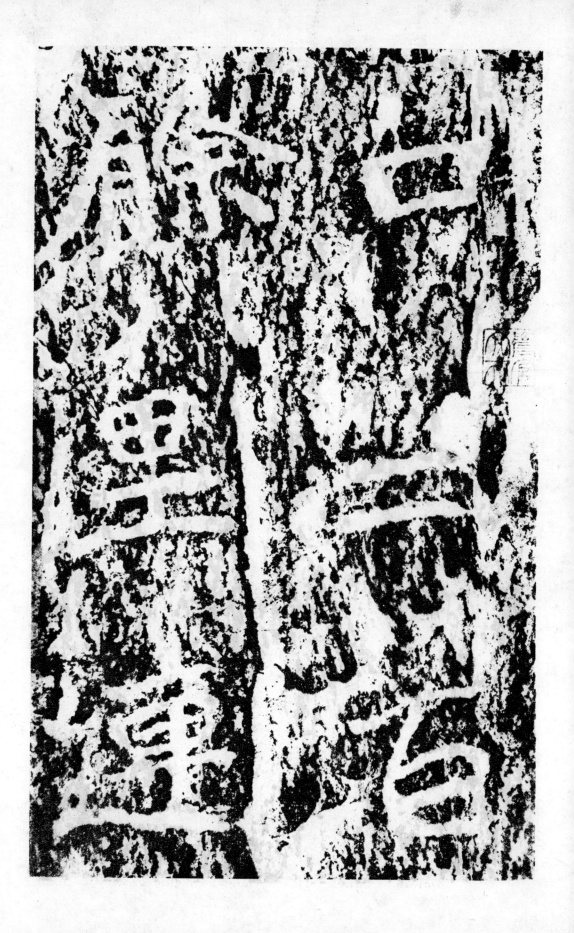

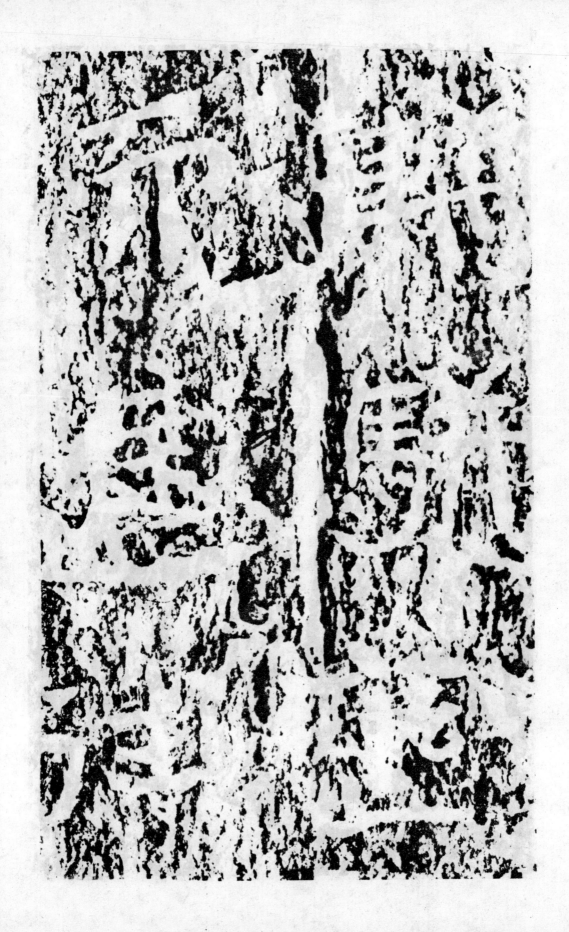

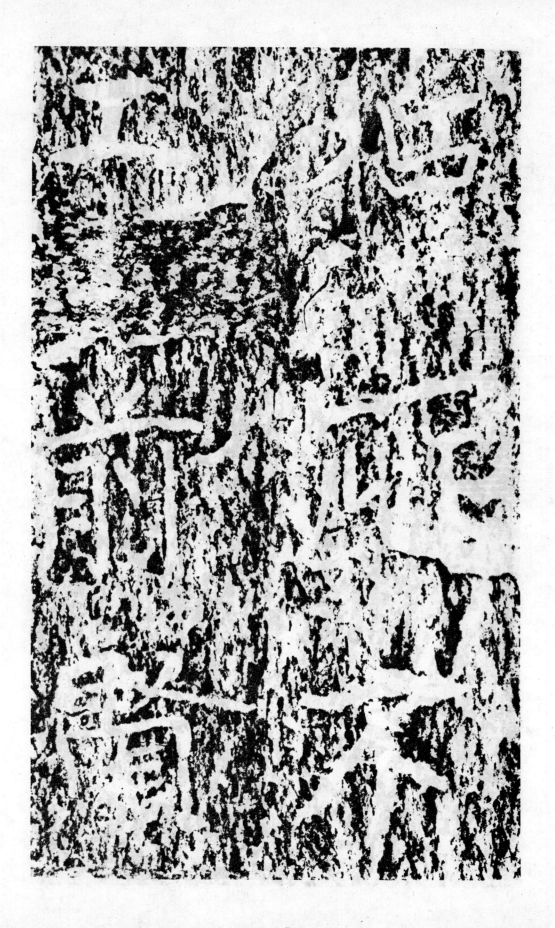

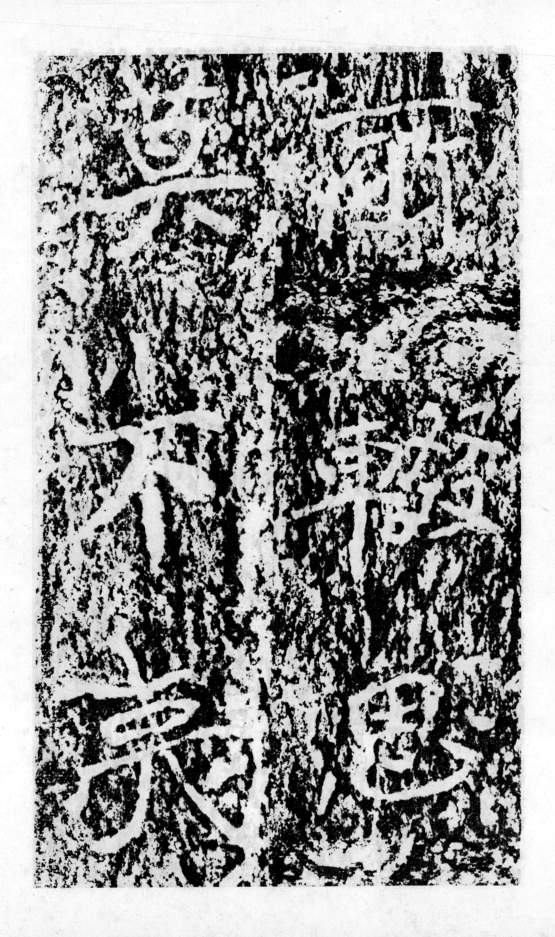

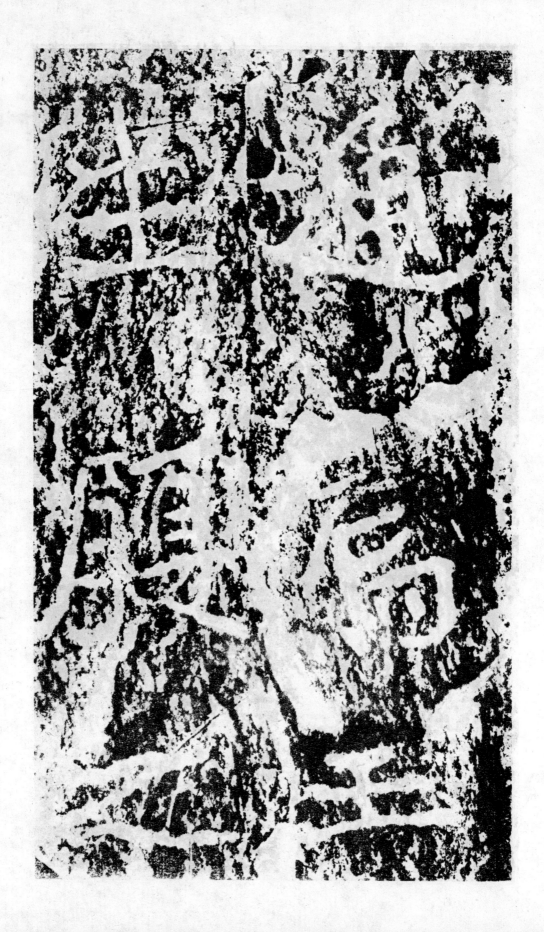

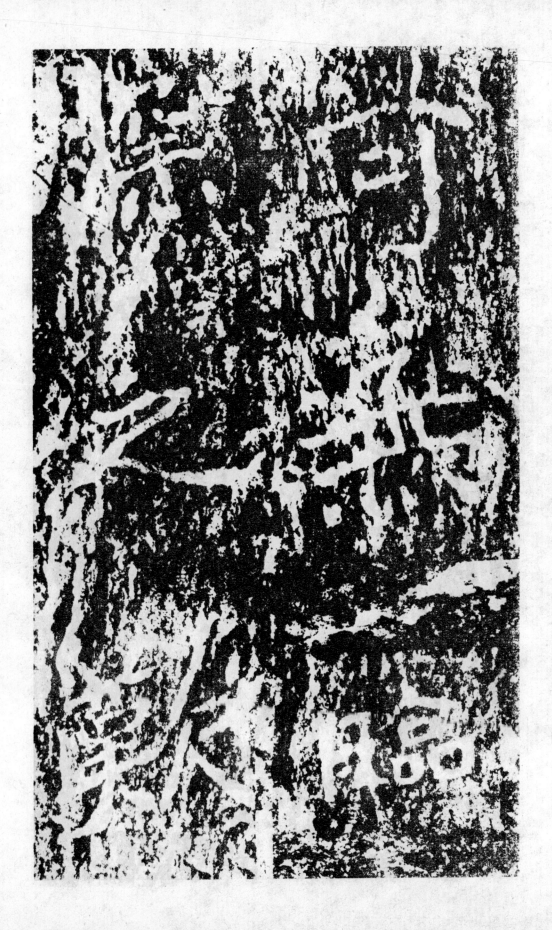

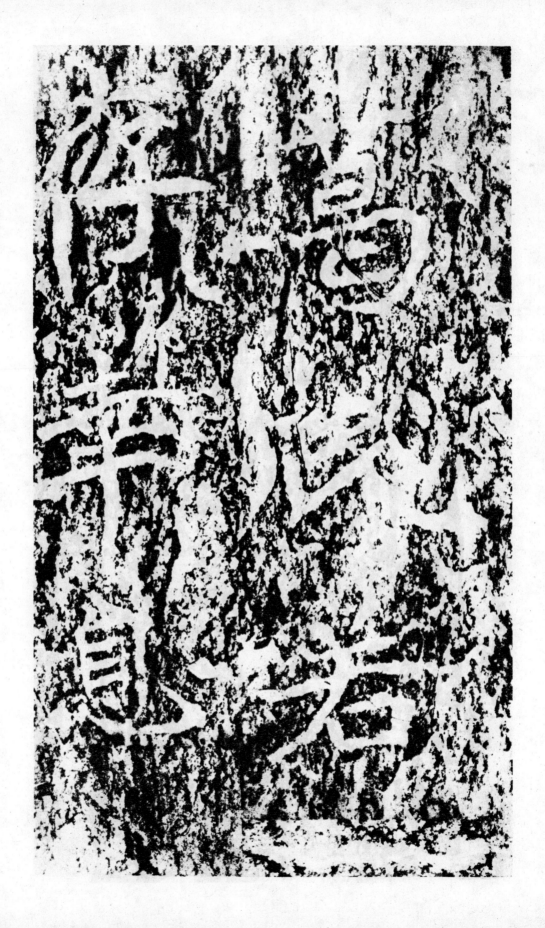

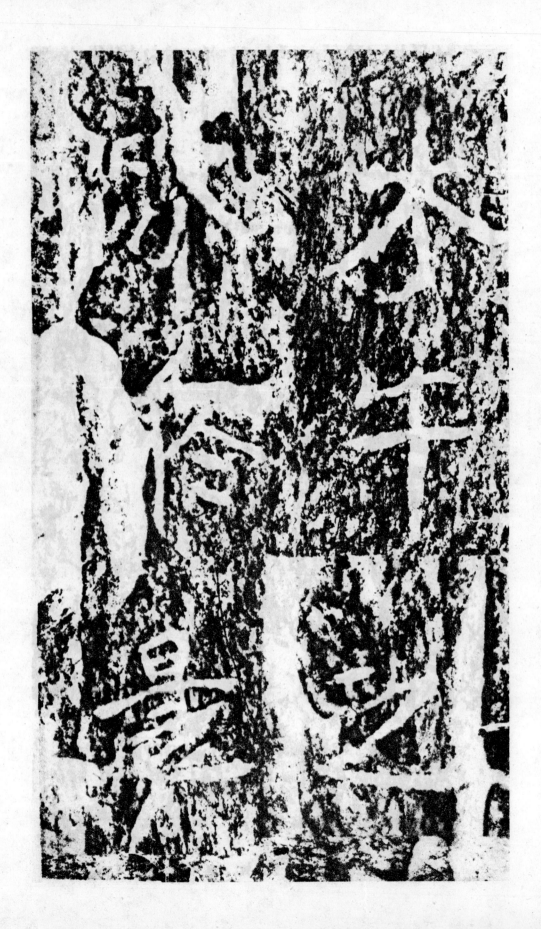

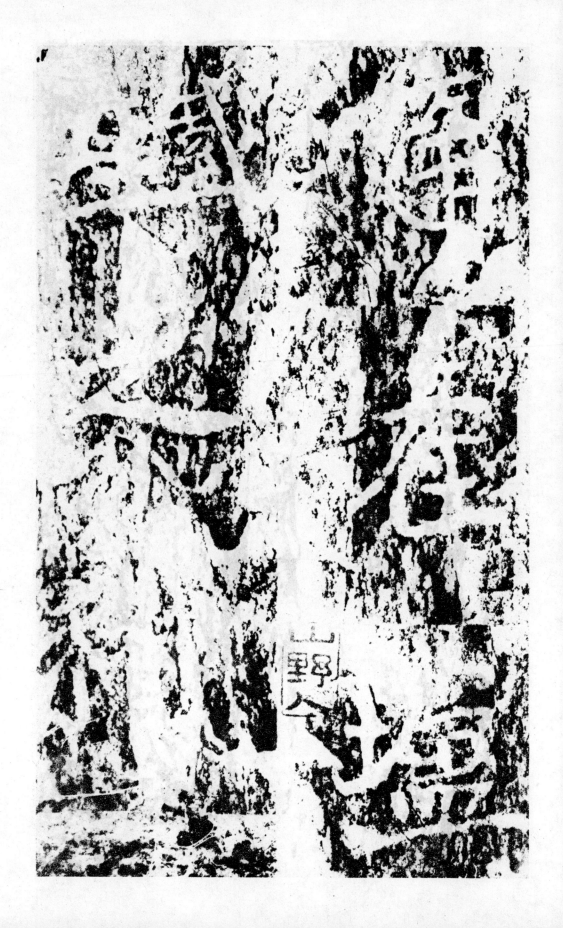

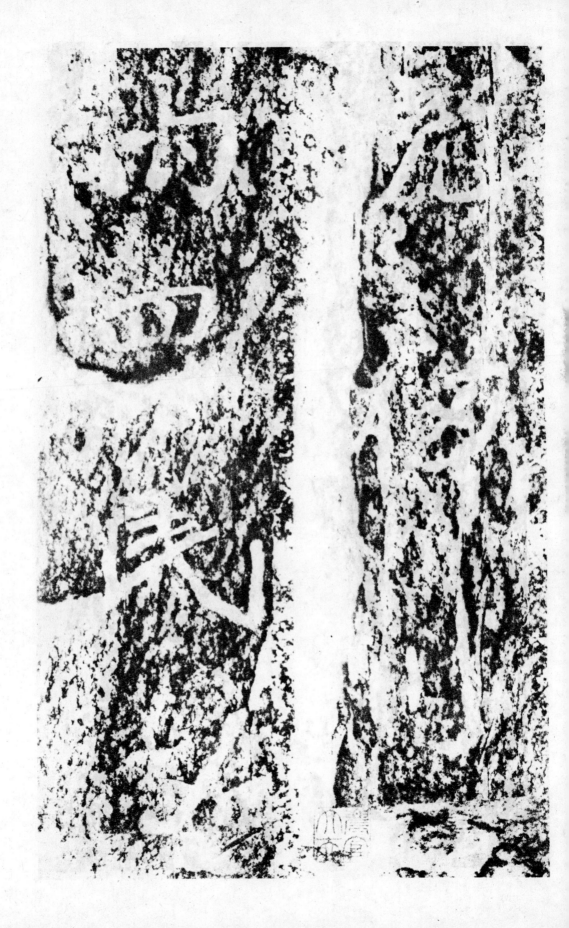

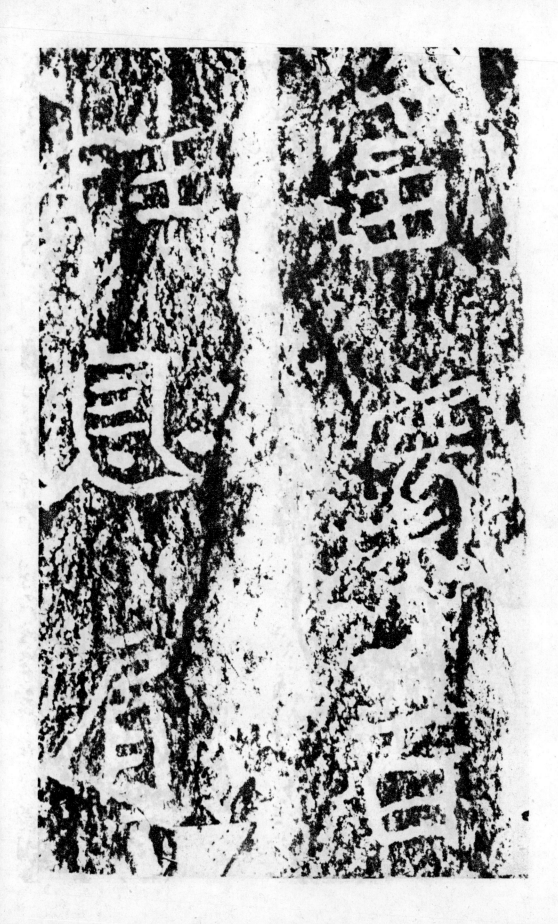

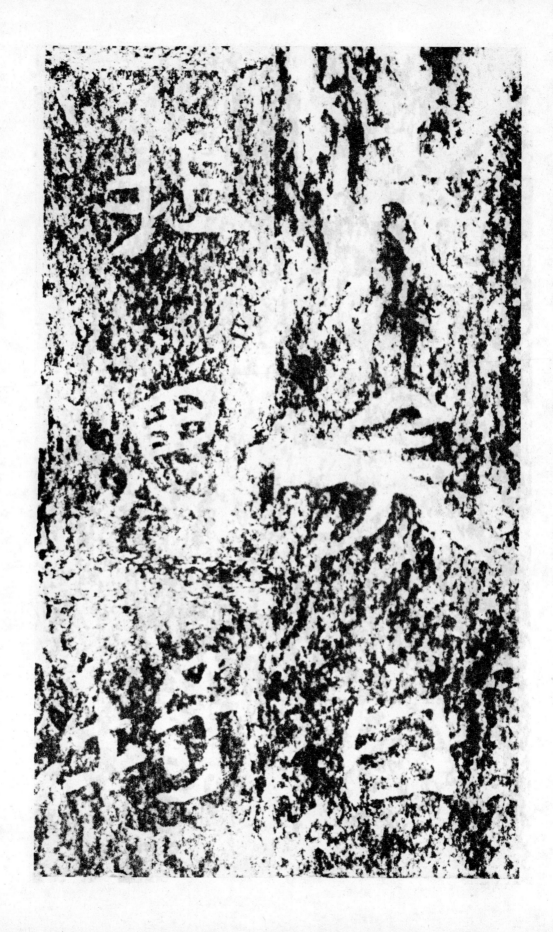

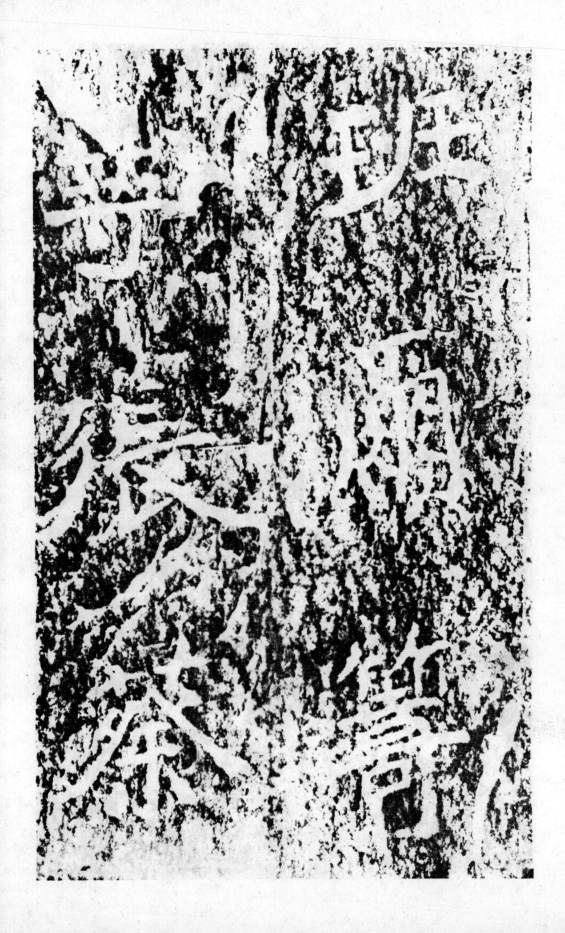

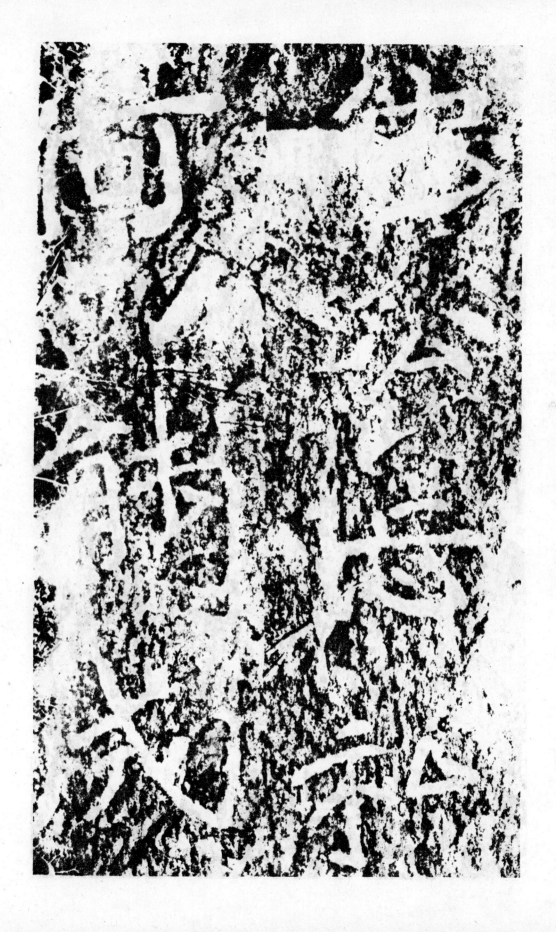

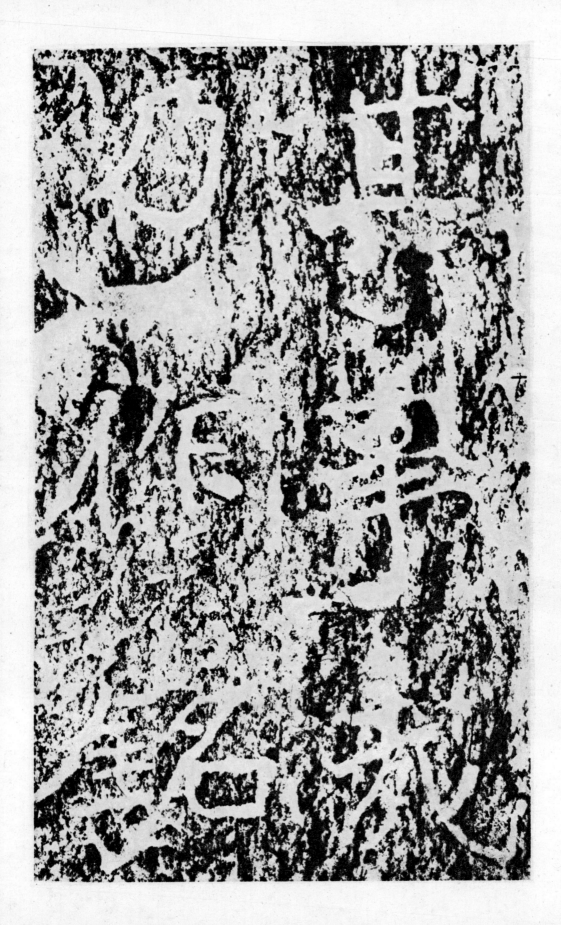

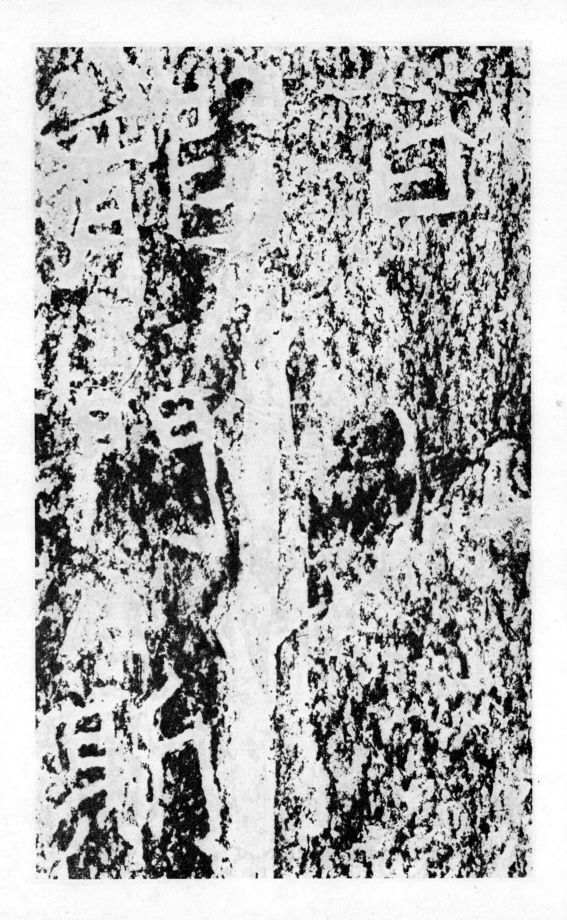

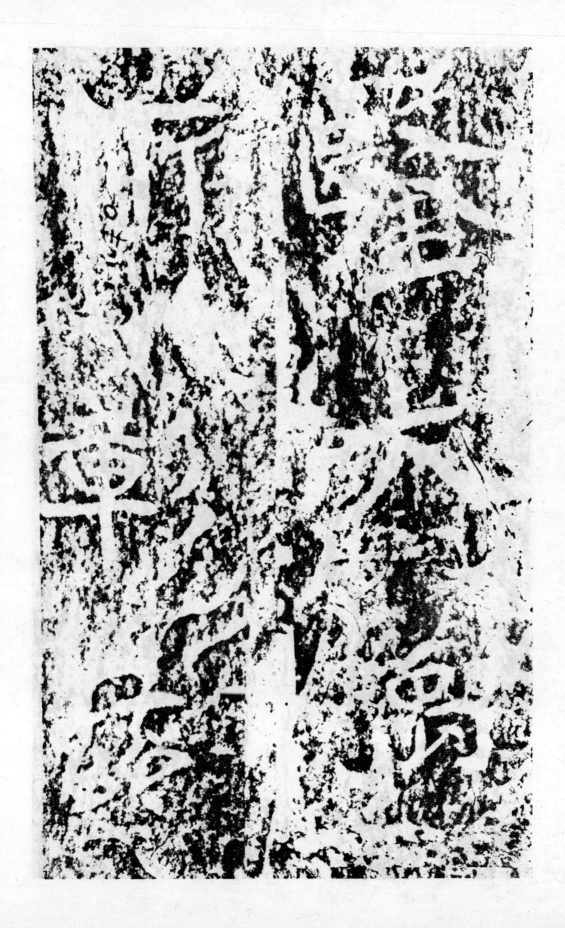

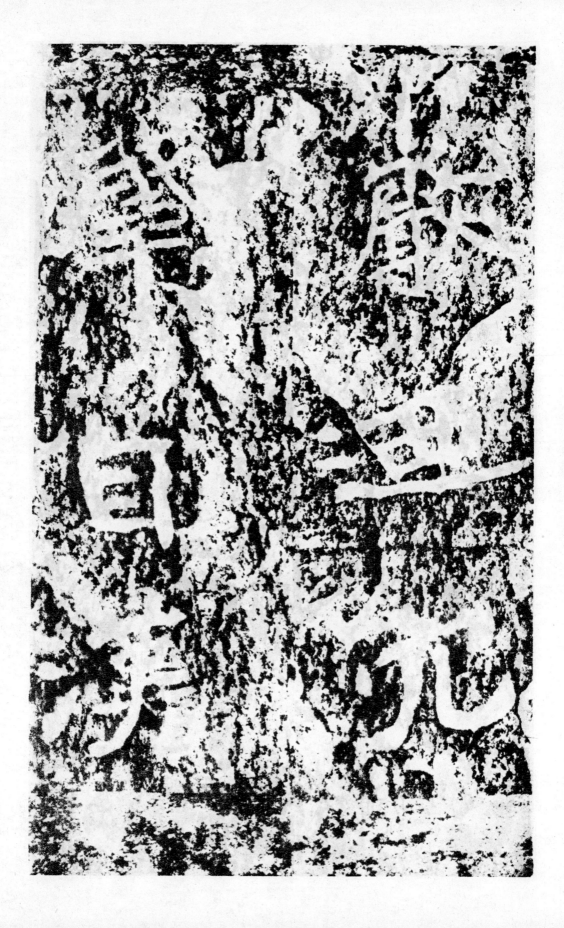

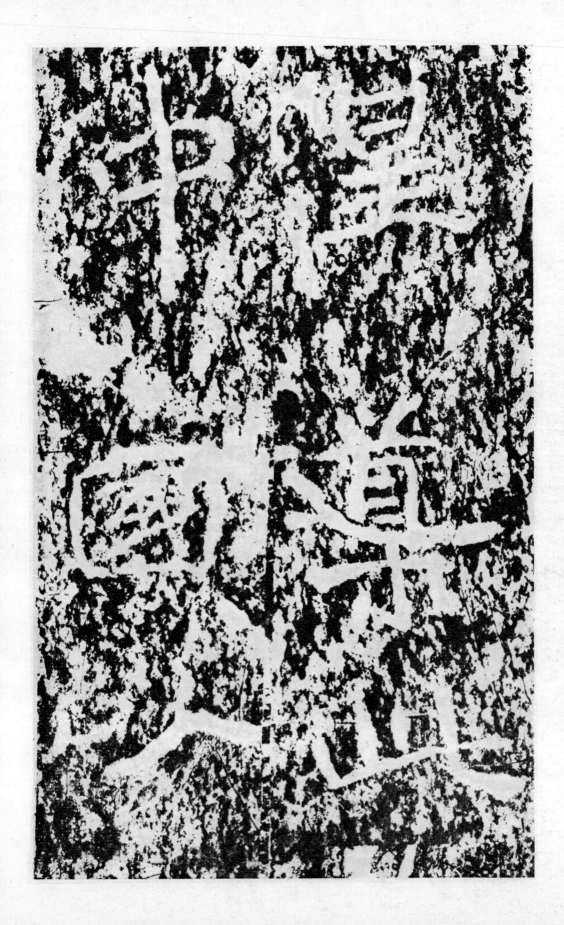

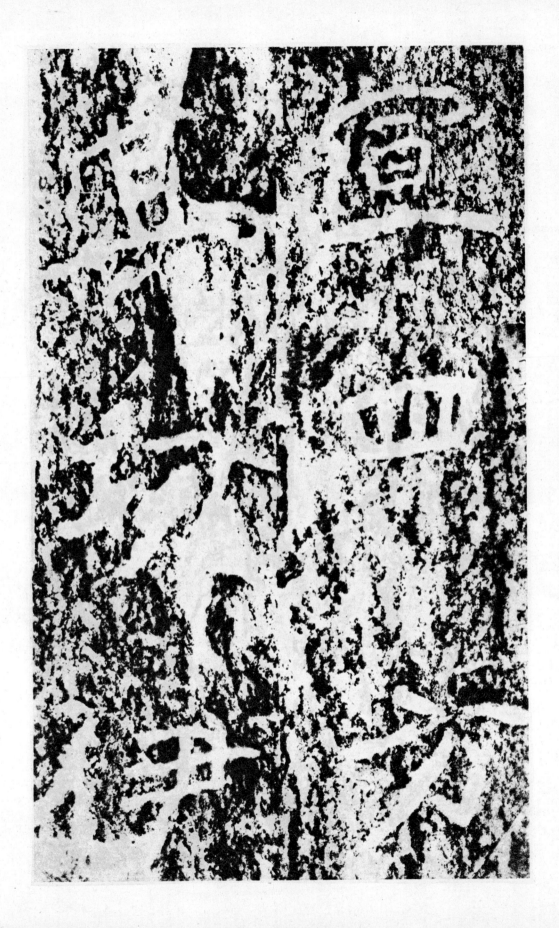

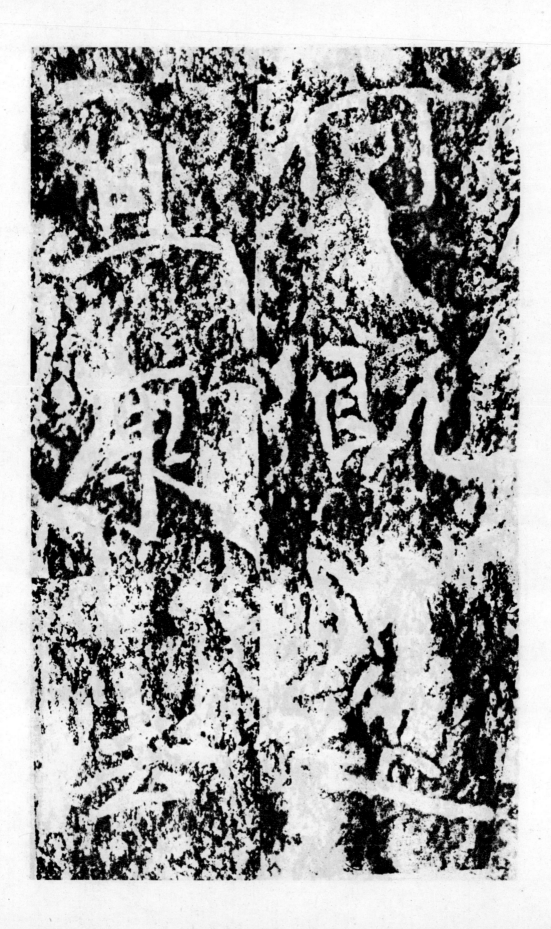

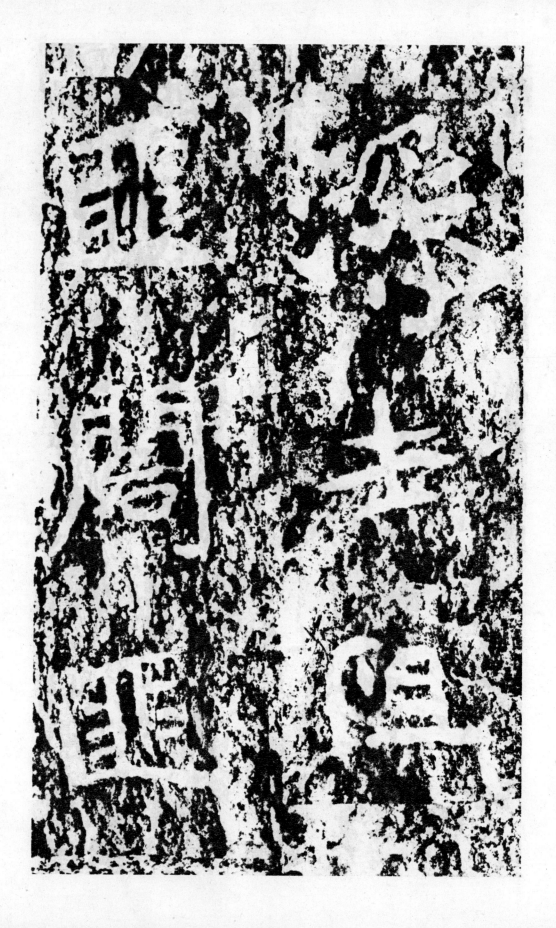

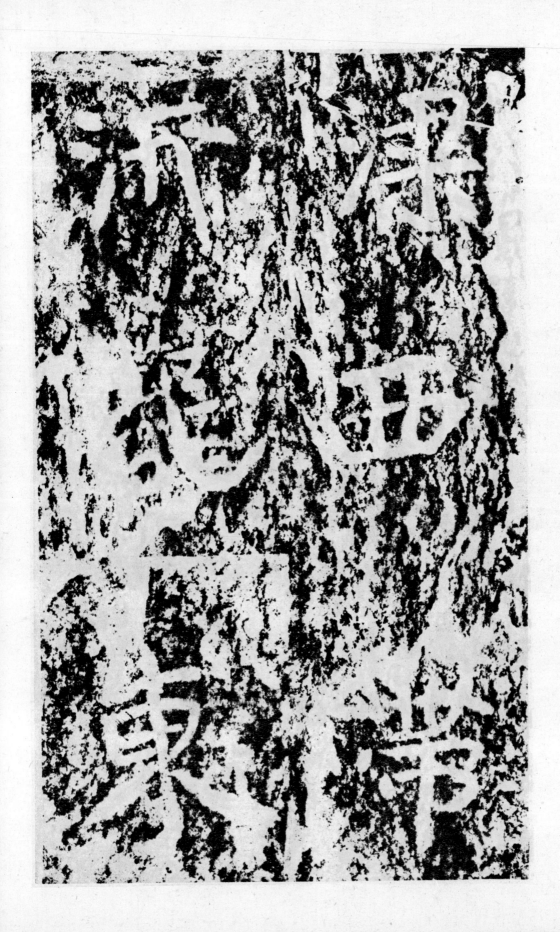

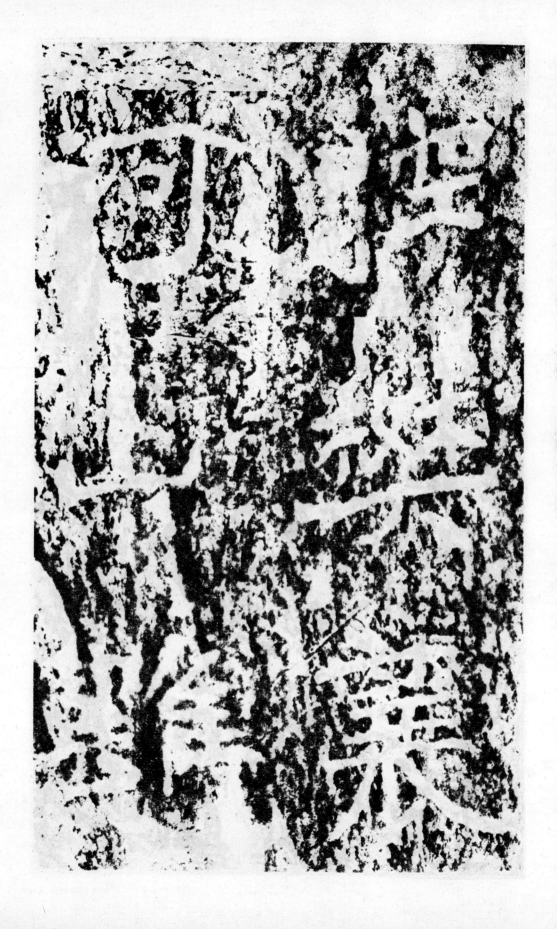

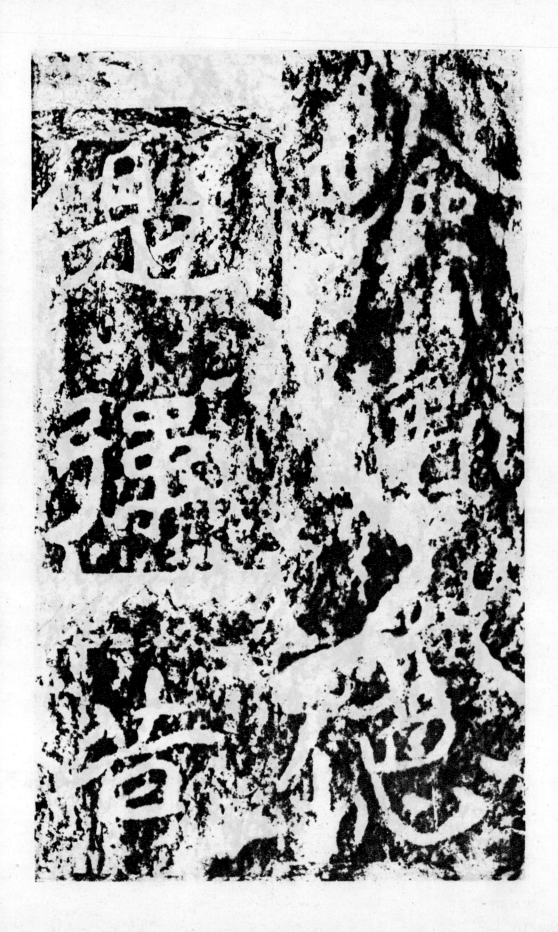

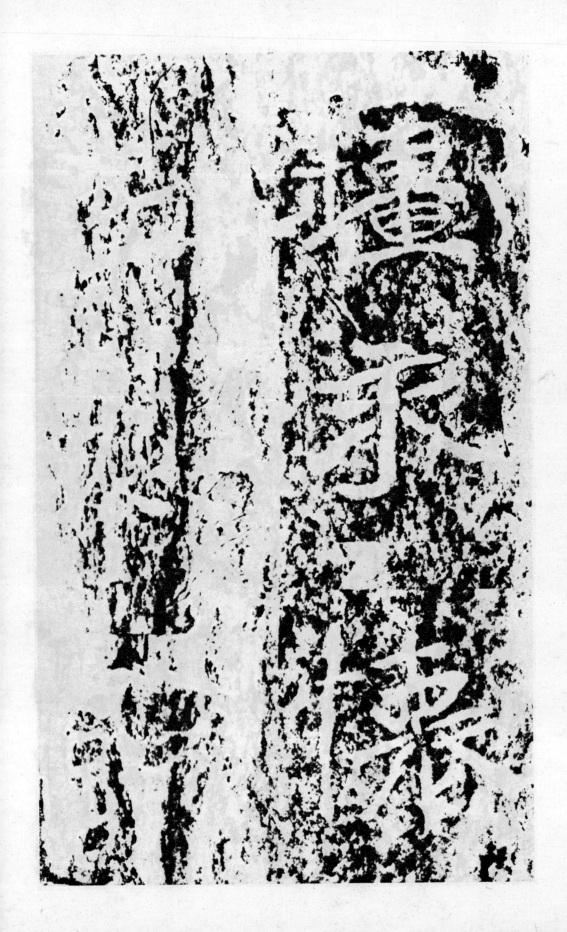

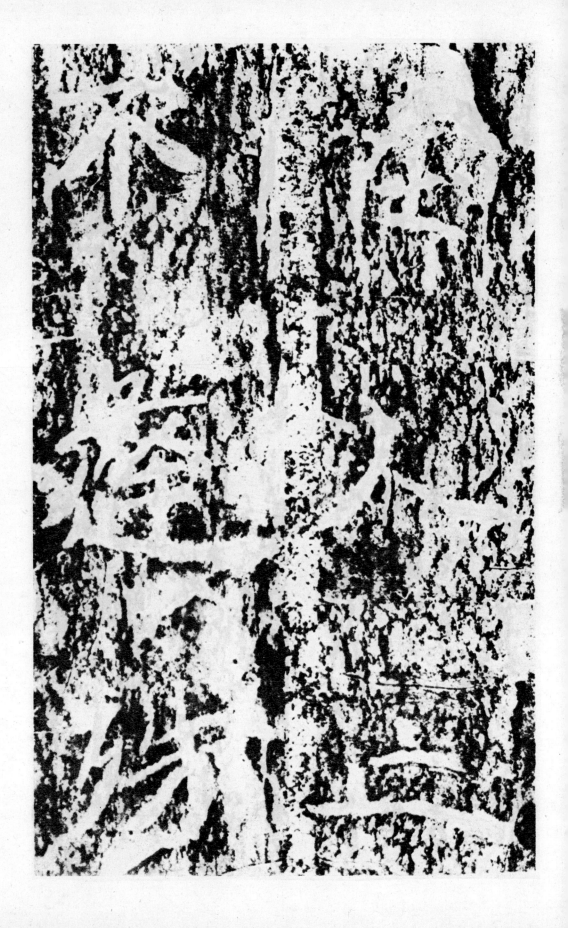

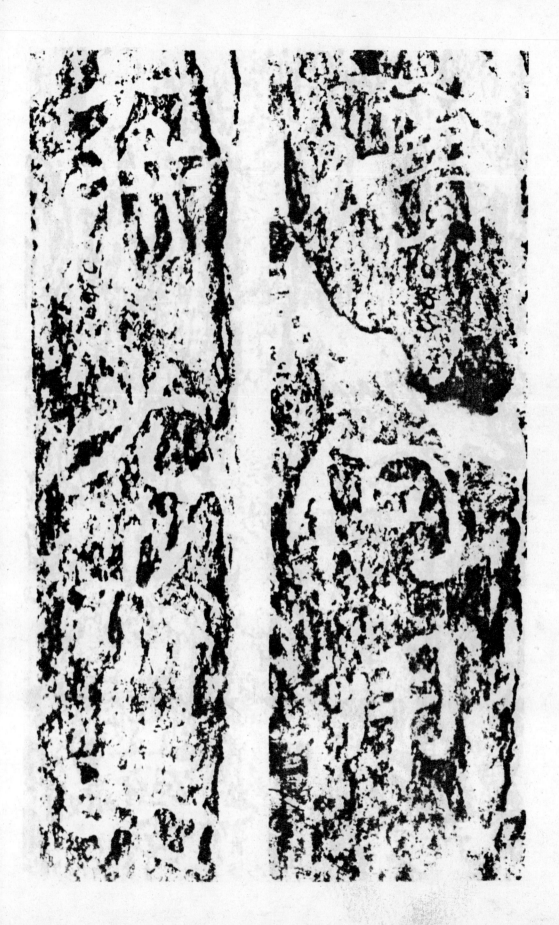

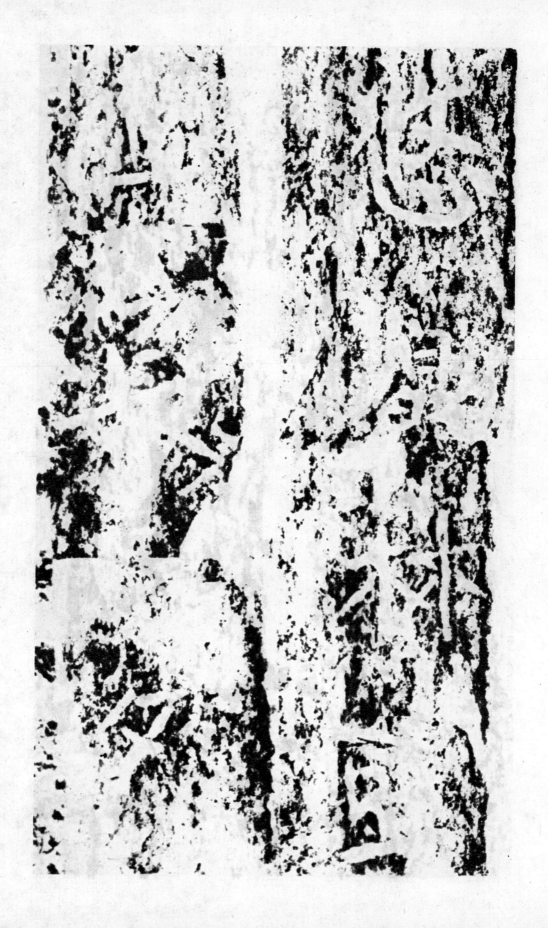

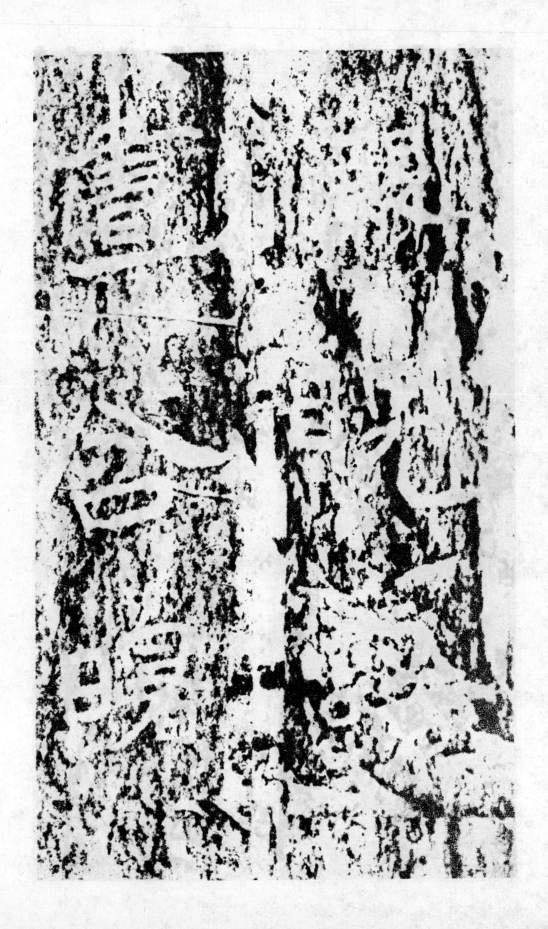

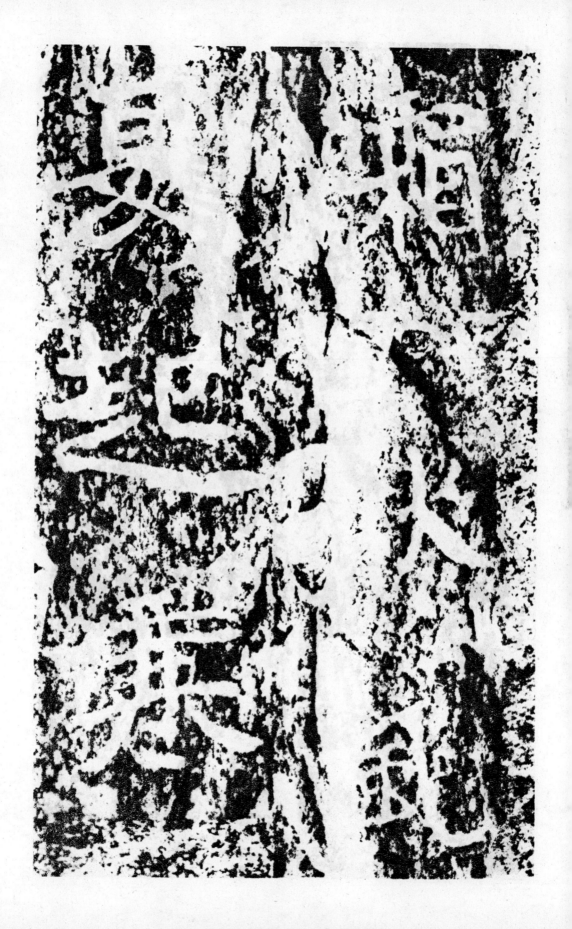

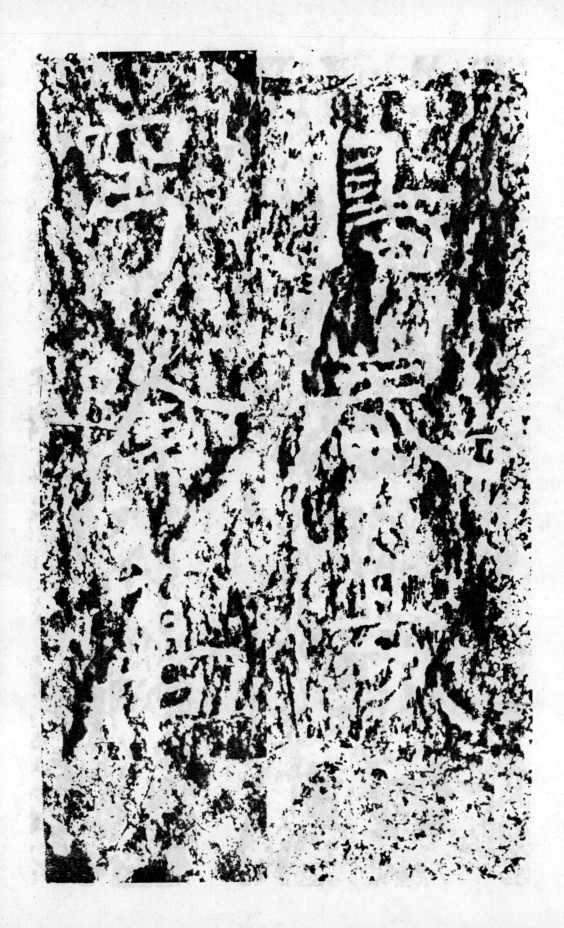

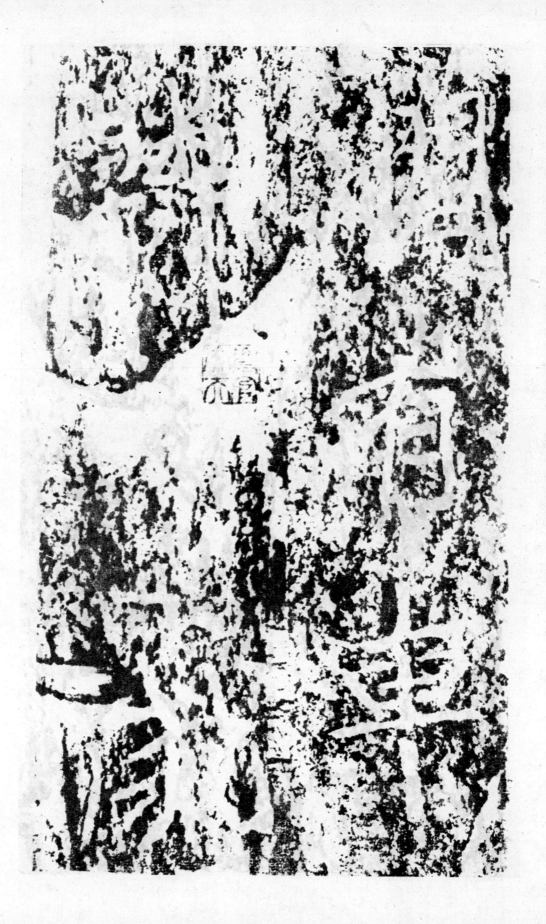

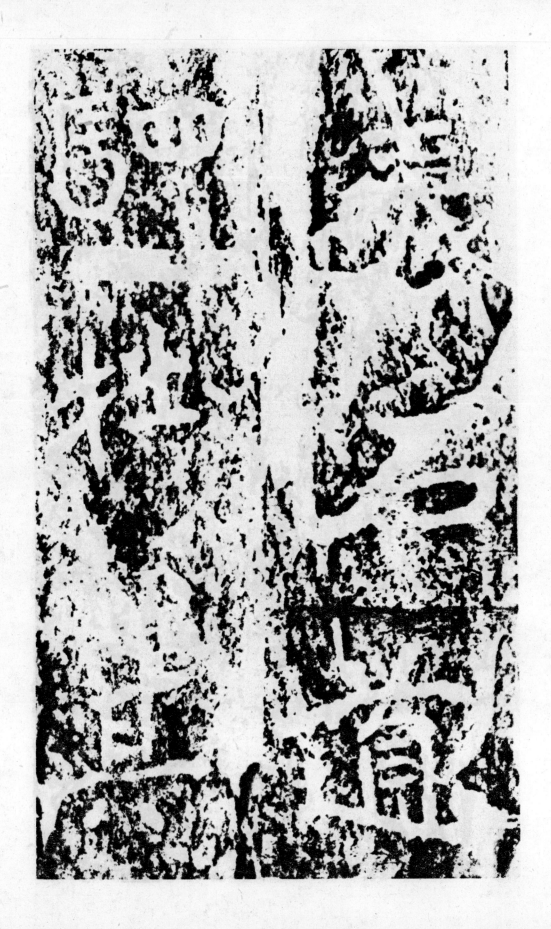

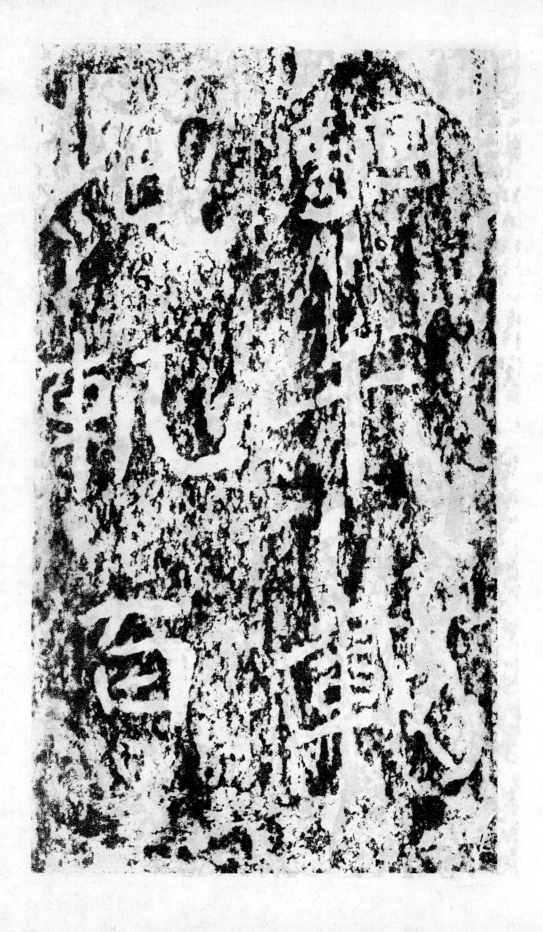

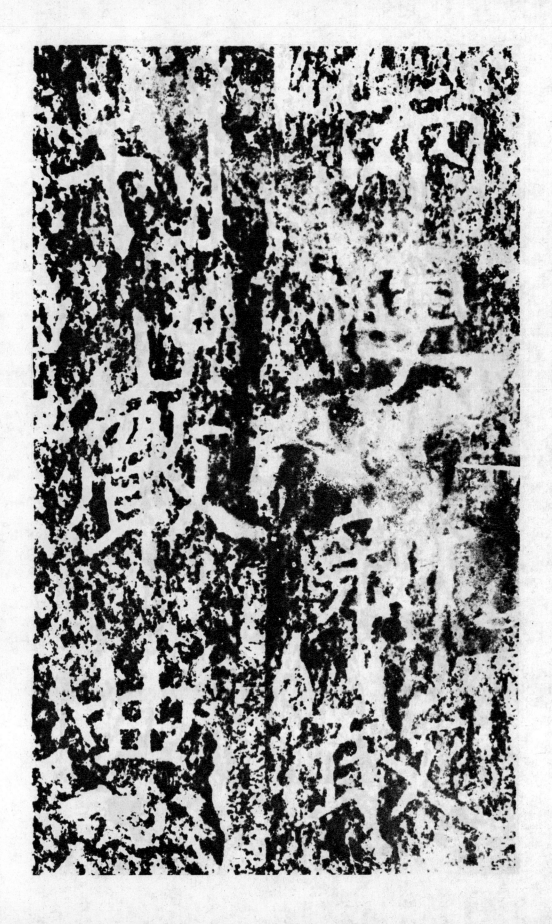

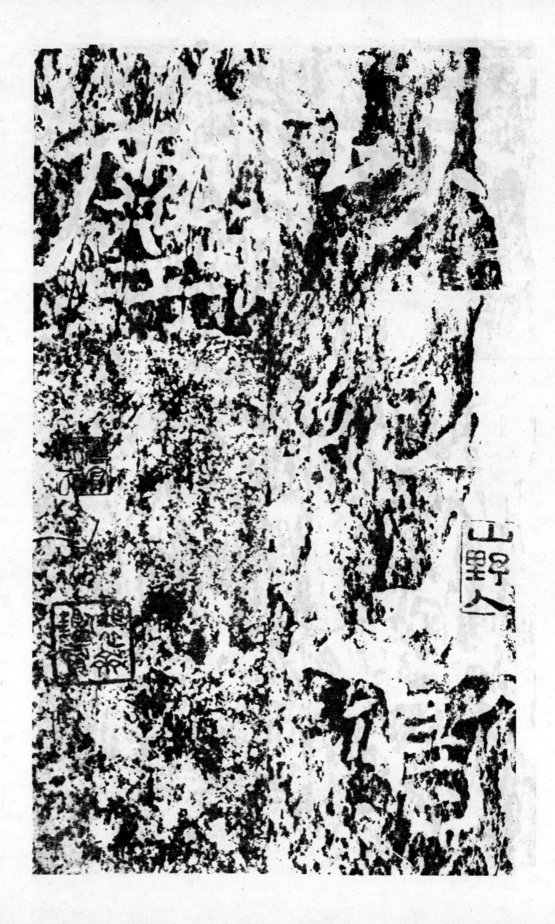

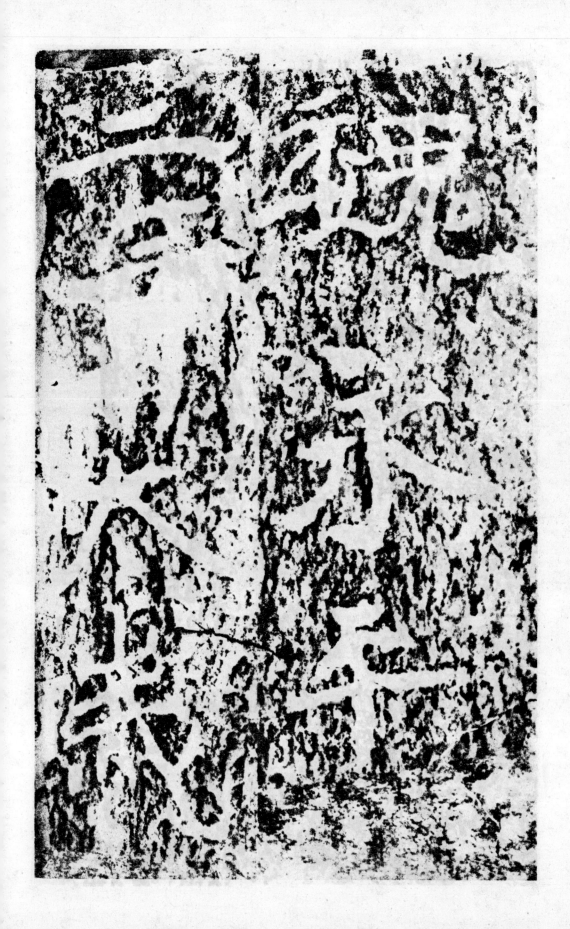

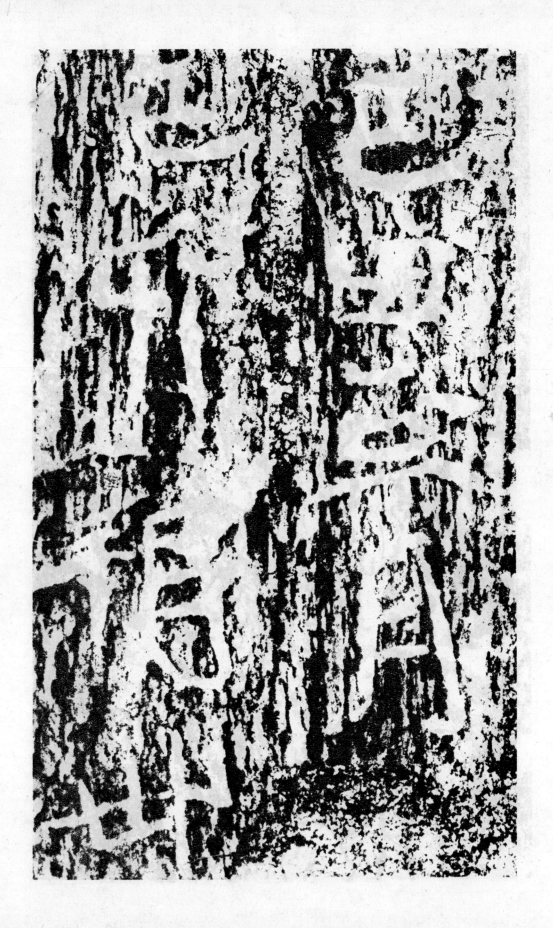

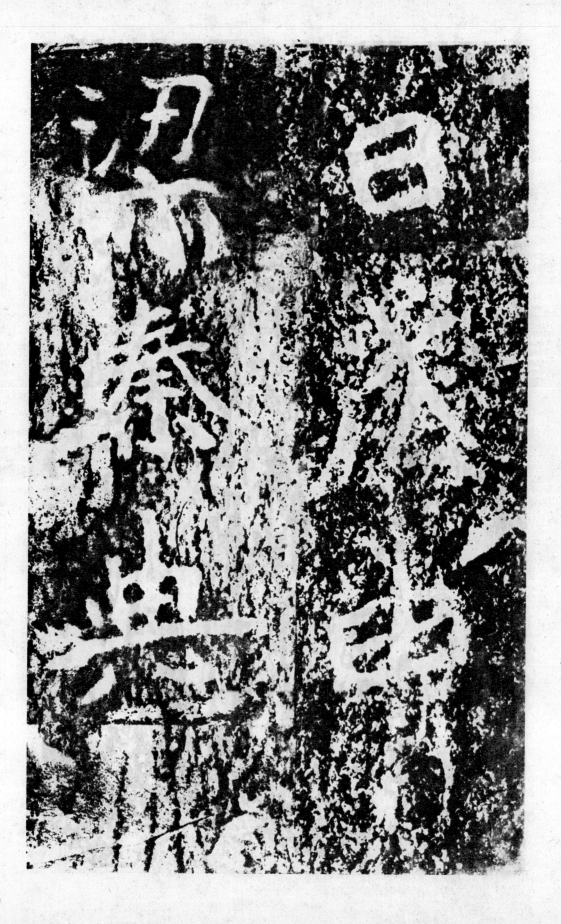

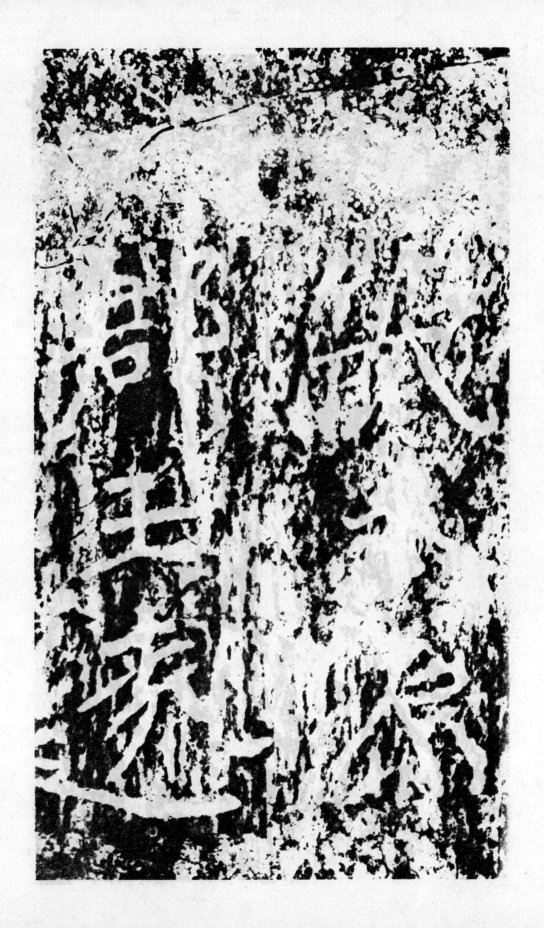

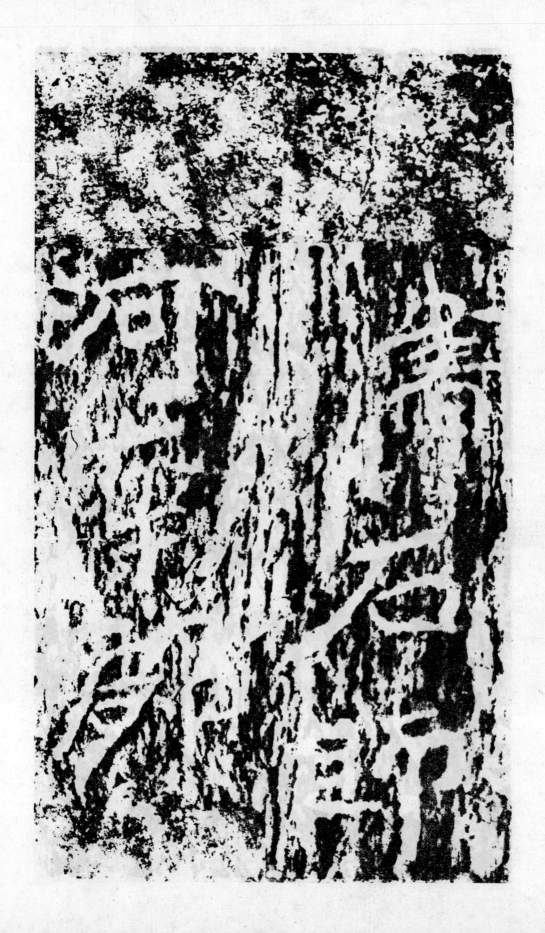

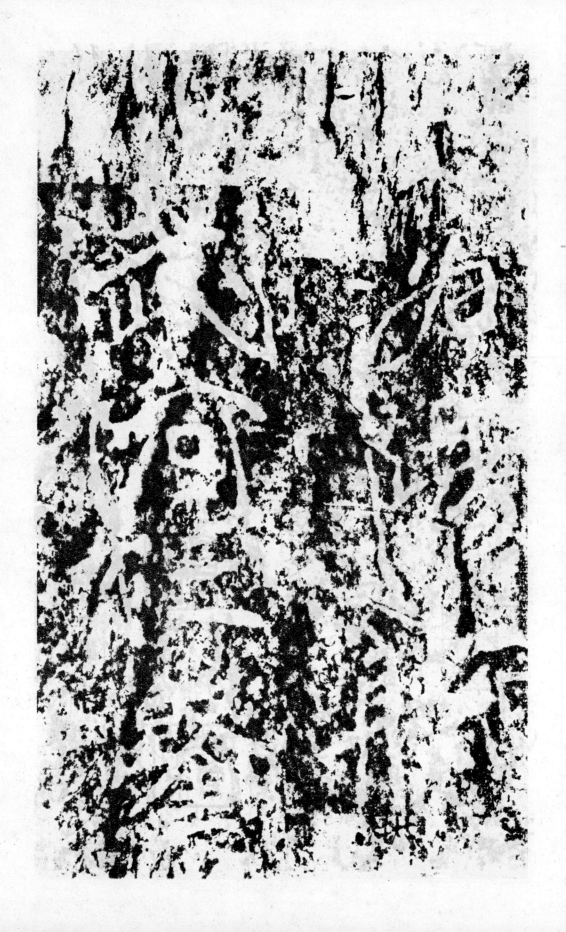

後魏碑版如鄭羲上下碑張猛龍賈思伯根法師敬史君凝禪

寺啖清峻雋上極合書法之矩度非若造象題字之敧斜傾

側別體滿幅此兩石閒銘在魏碑中尤稱逸品與鄭羲碑同在

永平初年筆法似不相上下風神奭眼筆有餘妍王遠貽當

時工書者裴文弍舒卷自如不事雕琢可稱二美此拓僅曇惠

一二字較肇編多出數十字蓋明拓也竊以為趙吳興書法一生

當得力於鄭羲王遠二家試以此二碑常習之見者必以為學趙

此兩風骨氣魄則固非吳興所得而有矣按北史羊祉傳不言開

余谷峯豈以事小不足錄歟此碑可補本傳之闕

匋齋尚書鑒教 戊申二月十九日桐城張祖翼謹記

明拓諸碑多厚墨重拓惟關中摩崖漢魏各

刻卽明時所拓例皆淡墨此石門銘首一字此

于國初時已剝落不拓是本完好確是數百年

前舊本毋閒之鴻寶也

光緒三十四年八月望日　銅梁王瓘觀于秣陵

说　明

石门铭为摩崖刻石。镌刻于北魏永平二年（公元五〇九年）。王远书丹。楷书二十八行，满行二十二字。铭文系记载汉梁、秦二州刺史羊祉重开褒斜道的始末。

此铭书法超脱，和穆飞逸，为北魏碑志中的杰作。清康有为评论《石门铭》书法艺术时，曾说：「飞悦逸奇浑，分行疏宕，翩翩欲仙，源出《石门颂》、《孔宙》等碑，皆夏、殷旧国，亦与中郎分疆者，非元常所能牢笼也。」

此册「此」字完好无损，系滕县颜逢甲藏明拓本，拓工精良。现影印出版，供广大书法爱好者临习参考。

《历代碑帖法书选》编辑组
一九八三年十二月

《历代碑帖法书选》介绍

我国书法艺术有着悠久的历史和独特的风格，书家辈出，书法宝库十分丰富。为了适应广大初学者特别是中等学校学生临习传统书法的迫切要求，以及书法爱好者欣赏学习的需要，我们选择了历代各种书体和著名书家的一些作品，编辑了这套《历代碑帖法书选》。

目 录